旅行社經營管理
精選案例解析

梁智、劉春梅、張杰 編著

崧燁文化

目錄

出版說明

　　旅遊產業是世界上的朝陽產業，已成長為世界經濟的一支重要貢獻力量。在中國，現代旅遊產業經過半個多世紀的發展，已在GDP增長與吸納勞動力就業方面發揮了巨大的作用。「十一五」期間，國家已確立將「旅遊產業培育為中國支柱性產業之一」的目標。

　　在旅遊產業成長的過程中，我們取得了一些重大的理論研究成果，在實證研究方面也有長足的進步。同時，在借鑑學習國外旅遊產業的經驗與理論成果中，也為我們提供了不同的思考視角。為了及時總結中國國內外旅遊產業的經驗，將中國國內外的理論研究與實證研究轉化為指導旅遊產業實踐的成果，使得旅遊產業在「十一五」期間得到更快更好的發展，我社組織編寫了「旅遊案例精選解析叢書」。一方面，為旅遊產業的管理者提供參考體系；另一方面，為旅遊產業的經營者提供經營管理的參照坐標。此外，也為廣大的旅遊專家學者提供多角度研究的文本。

　　在本套叢書的編寫中，我們力求突出以下幾個特色：

　　（1）視野廣闊，中國國內案例與國際案例相結合。在案例選取的區域上，我們既選取了旅遊業發達國家的事例，也選取了與中國同為發展中國家的事例；而中國國內事例的選取，則覆蓋了東部沿海與西部內陸，南國邊陲與北部疆域，以及港、澳、臺。

　　（2）總結經驗教訓，正面案例與負面案例相結合。透過解析正面的案例，可以為讀者提供直接的經驗借鑑；而剖析負面的案例，則可為讀者提供直觀的警示。在正負面案例的研究中，力求為讀者探求旅遊產業各領域、部門的可持續發展規律，為各層面的讀者提供更多的參考借鑑，以使讀者真正能夠「開卷有

益」。

（3）注重內容創新，深度與廣度相結合。與涉及面廣卻內容單薄的手冊式的案例不同，本叢書中的案例注重內涵的豐富與體系結構的完整，以求對詳實的背景材料進行多角度、多層面的分析研究；與重資料羅列而輕分析研究的資料庫式的案例不同，本叢書中的案例注重分析研究的獨創性，我們的作者或為案例的親歷者，或做了深入的研究，或結合自己的研究領域對事例做了重新的解讀。內容的創新及深度與廣度的最佳結合，有效地保證了圖書的價值含量。

本套叢書研究的對象包括旅遊行政管理與旅遊經營部門，如旅遊行政部門對行業的指導與服務，景區景點、飯店、旅行社等經營實體的經營與管理等。我們誠邀中國國內有研究建樹的專家學者參與「旅遊案例精選解析叢書」相關領域案例的研究編寫。我們期待能夠得到讀者的反饋意見與批評建議，以使得叢書中的每一個品種都能夠最貼近讀者的需求，為讀者提供有益的思考與指導！

旅遊教育出版社

第一章 經營戰略

經營戰略，是指導旅行社按照既定的企業使命和發展目標進行經營管理的總體綱領和計劃。一家旅行社的經營戰略是否得當，會直接影響到該企業的生存與發展。當一個旅行社制定了切合實際並具有一定前瞻性的經營戰略且能夠加以正確實施時，就會在經營中取得預想的效果，實現企業的發展目標。反之，則往往會給企業造成嚴重的損失。

在本章所研究的案例中，一些旅行社由於制定了切合實際的經營戰略，並能夠加以正確地實施，從而使企業獲得了良好的經營效益和發展前景，其經驗值得其他旅行社的經營者學習和借鑑。另外一些旅行社經營者，由於對外部環境、內部資源的判斷出現失誤，結果，他們所制定的經營戰略不適應旅遊市場的實際情況，存在著比較嚴重的缺陷，使企業蒙受了嚴重的損失，其教訓是深刻的。「殷鑒不遠，在夏後之世」，旅行社經營者應從中汲取教訓，勿蹈覆轍。

1-1 天津中國旅行社的經營戰略

 案例介紹

天津中國旅行社的前身，是成立於1974年的中國旅行社天津分社。1986年，中國旅行社天津分社併入中國國際旅行社天津分社（現天津中國國際旅行社），成為中國國際旅行社天津分社的中國旅行社部。1993年，該部從天津分社獨立出來。周學偉先生在極端困難的條件下，受命在此基礎上組建天津中國旅行社。周學偉總經理及其助手經過不懈努力和多方奔走，克服重重困難，使該旅行社於當年7月18日正式成立。由於歷史原因，與其他旅行社相比，該旅行社在

成立之初，資金、人才、協作網絡和客源管道均十分匱乏，這些成為旅行社經營和發展的嚴重阻礙。

在困難面前，周學偉總經理和他的同事們沒有絲毫的氣餒，而是堅定信心，透過對本旅行社所處的宏觀環境、行業環境和內部環境的科學分析，找出自己的優勢和劣勢，認清所面臨的機遇和挑戰，採取揚長避短的經營戰略，確立了以入境旅遊和港澳遊為重點，兼顧出境旅遊與中國國內旅遊，力爭在較短的時間內成為天津市乃至中國國內的強社的目標。創建初期，該旅行社充分利用中國旅行社系統長期以來在經營港澳遊和入境遊方面的優勢，大力開發針對港澳同胞和海外旅遊者的入境旅遊產品和中國公民出境旅遊產品，既滿足入境旅遊者和出境旅遊者的需求，又為旅行社的發展提供了必要的資金來源。與此同時，周學偉總經理及其同事們根據對中國國內旅遊市場的準確判斷，抓住剛剛興起的中國國內旅遊熱潮這一機遇，迅速推出了一大批既符合中國國內旅遊者需要又適應其支付能力的中國國內旅遊產品，贏得了天津市中國國內旅遊市場的重要占有率。經過數年的努力，天津中國旅行社發展成為天津市旅行社行業中一個有影響力的企業。

儘管取得了顯著成就，但是周學偉總經理始終保持著清醒的頭腦，不斷探索企業在新形勢下的發展方向。在堅持大力發展旅遊業務的同時，天津中國旅行社確立了集團化發展的新戰略，並將其付諸實施。天津中國旅行社採取戰略聯盟的形式，與各地的合作夥伴建立起以旅遊產品開發為主的多元化經營集團。天津中國旅行社與聯盟內的其他合作夥伴互派管理人員，共同設計新的旅遊產品，共同承擔風險。另外，天津中國旅行社還採取綜合多角化發展戰略，組建了貨物運輸公司並涉足房地產項目，對旅行社的經營和發展造成了分散風險和擴大收入來源的重要作用。

在中國加入世界貿易組織後，面對國外旅行社的激烈競爭，周學偉總經理及其同事們審時度勢，果斷地採取走出去的發展戰略，與德國的一家旅行社在當地合資建立旅行社，並獲得51%的股份，實現了對該旅行社的控股。經過十餘年的艱苦奮鬥，周學偉先生和他的同事們把一個小型旅行社，建設成為享譽中國國內的旅行社集團。

 案例分析

　　天津中國旅行社所取得的成績，説明了該社負責人周學偉先生及其領導團隊為企業制定的經營戰略是切合實際的，也是成功的。在中國，中國旅行社系統的企業通常在經營港澳旅遊方面擁有得天獨厚的優勢。天津中國旅行社充分認識到自身的優勢，以接待港澳遊客和組織中國公民赴港澳地區旅遊作為經營的重點，是揚長避短的明智之舉。

　　面對1990年代興起的中國國內旅遊熱潮，天津中國旅行社及時調整經營戰略：一方面，抓住旅遊市場上出現的這一重要機遇，設計和銷售中國國內旅遊產品，將企業的經營範圍從其熟悉的入境旅遊和出境旅遊擴大到中國國內旅遊這一新的業務領域；另一方面，順應中國旅行社行業出現的集團化趨勢，積極探索建立旅行社之間的戰略聯盟和開展多元化經營的發展途徑。天津中國旅行社調整經營戰略並取得成功的事實，説明旅行社經營者必須經常研究旅遊市場的動向，敢於突破傳統的經營範圍，善於開發新的業務領域。

　　天津中國旅行社在進入21世紀後，能夠順應世界旅遊業出現的新潮流，再一次調整經營戰略，走出國門，到歐洲建立合資旅行社，反映出經營者敏鋭的眼光和魄力。

　　天津中國旅行社在經營戰略的制定、實施和調整方面的成功經驗，值得同行深思和借鑑。

 案例思考

　　1.從本案例來看，旅行社在制定經營戰略的早期，管理層最需要作出什麼決定？

　　2.旅行社在制定和調整其經營戰略時，需要考慮的決定性因素是什麼？

　　3.面對來自國內外的競爭，中國的國有旅行社該如何從經營戰略入手，找到應對之策？

（梁智）

1-2 青州八喜國際旅行社的經營戰略

 案例介紹

青州市八喜國際旅行社的前身為青州市泰山旅行社，是一家規模很小的中國國內旅行社。近年來，青州八喜國際旅行社先後被評為「省級誠信單位」、「青州市重合約守信用先進單位」和「青州市文明單位」，並連續四年被評為「消費者滿意單位」。在短短的十餘年時間裡，該旅行社能夠從一家名不見經傳的小型民辦旅行社，成長為濰坊地區最大的旅行社企業集團，其經營戰略發揮了舉足輕重的作用。

在泰山旅行社成立之初，總經理王美香便提出優質的服務和消費者的口碑是旅行社發展首要前提的理念。基於這種認識，她為旅行社制定了「外樹形象，內強素質」的經營戰略。

在外樹形象方面，泰山旅行社在財力資源並不充裕的情況下，抽出一定數量的資金，用於企業形象的樹立。泰山旅行社積極參加政府內外的各種旅遊交易會，利用各種渠道宣傳青州市的旅遊景點，宣傳泰山旅行社，讓社會瞭解青州，瞭解泰山旅行社。

泰山旅行社充分認識到，員工素質對於提高旅行社知名度和美譽度的重要作用，因此，一方面利用旅遊淡季組織全社員工進行業務培訓和行為規範的學習，另一方面邀請旅遊業界的專家到旅行社做專題講座，講授各種業務知識和相關知識，以提高旅行社員工的專業素質和敬業精神。透過培訓和學習，員工的業務知識、工作能力、工作態度、服務質量等都得到了較大的提高。

在「外樹形象，內強素質」的經營戰略指導下，經過艱苦努力，泰山旅行社在旅遊市場上樹立起良好的企業形象和信譽，擴大了市場占有率，取得了良好的經濟效益和社會效益。泰山旅行社接待旅遊者的人數是青州市其他旅行社接待總

人數的三倍,組團出遊的人數也名列前茅,成為當地最大的旅行社。

在泰山旅行社初具規模之後,總經理王美香認為不應滿足於眼前的成績,而應該根據旅遊市場上的新動向和企業自身發展的需要,及時調整經營戰略,以便能夠在日益激烈的競爭中站穩腳跟,持續發展。透過對山東省及中國國內外旅遊市場的客觀分析,王美香對旅行社的經營戰略做了及時的調整,制定了「借船行舟,提升企業品位,建立一體化旅行社企業集團」的新經營戰略。

根據新經營戰略,王美香提出了「依託大企業,搭建平台,抵禦風險」的思路。考慮到坐落在青州市的大型國有企業——青州卷菸廠所生產的八喜牌香菸在山東省內外擁有廣大的消費市場和較高的知名度,透過各種關係,王美香主動與青州市卷菸廠聯繫,提出了建立雙方企業間的戰略合作的建議。經過數十次的協商與談判,泰山旅行社終於和菸廠達成協議,泰山旅行社更名為青州八喜旅行社,青州卷菸廠將其客戶交給八喜旅行社接待,由青州卷菸廠提供一定數量的宣傳經費,共同進行市場促銷宣傳。此舉既使旅行社獲得了進一步提高知名度的機會,又使其能夠依託青州卷菸廠這個大型國有企業,為旅行社的發展提供更大的平台。青州卷菸廠也從合作中獲得了擴大品牌知名度、提高客戶接待質量和降低接待成本的好處。八喜旅行社與青州卷菸廠的合作,使雙方都從中得到了利益,形成了「雙贏」的局面。

為了進一步擴大旅行社的經營範圍,滿足當地居民出境旅遊的需求和增加青州市入境旅遊者的接待人數和效益,王美香在大力經營中國國內旅遊組團和中國國內旅遊接待業務的同時,積極創造條件,申請將八喜旅行社升格為國際旅行社。2004年,經旅遊行政管理部門批准,八喜旅行社獲得組織中國公民出境旅遊和招徠、接待入境旅遊者業務的資格,並正式更名為青州八喜國際旅行社,成為山東省濰坊地區唯一的一家國際旅行社。當年,青州市八喜國際旅行社就組織了相當數量的濰坊地區居民到境外旅遊,接待了一定數量的入境旅遊者,營業額近2000多萬元。

為了全面實施新的經營戰略,延長旅行社的價值鏈,八喜國際旅行社採取縱向一體化戰略,將酒店、餐館等旅遊產業鏈中的上游企業收到八喜國際旅行社集

團的旗下。另外，經華東民航管理局批准和中國國際航空運輸協會認證同意，八喜國際旅行社獲得了經營航空機票代售業務的資格，成立了航空票務中心。八喜國際旅行社利用自己經營機票的優勢與全國各大航空公司簽訂合約，爭取優惠政策，成為目前濰坊市機票折扣最低和申請團隊機票最多的民航售票中心。至此，八喜國際旅行社成為濰坊地區唯一的集住宿、餐飲、旅行社、航空售票為一體的旅行社集團，初步實現了縱向一體化的戰略目標。

 案例分析

八喜國際旅行社所處的經營環境，並非十分的理想。青州市地處山東省的內陸地區，遠離中國主要的客源地。青州市的自然旅遊資源和人文旅遊資源的知名度不能夠同中國國內外一些著名旅遊目的地媲美，對旅遊者的吸引力較低。青州市作為一座縣級市，在旅遊服務設施、旅遊人力資源和客源市場方面更是難以同大城市進行競爭。然而，八喜國際旅行社在王美香總經理的帶領下，在十餘年的時間裡，迅速成長和壯大，取得了傲人的經營業績。

青州市八喜國際旅行社的成功，在很大程度上得益於該社的經營戰略；其戰略的關鍵，在於「務實、及時、創新」三個方面。

「務實」，是指八喜國際旅行社從其所處的外部環境與自身條件的實際出發，在制定經營戰略時不好高騖遠。在旅行社成立之初，王美香根據當時旅行社實力小和在市場上的知名度小的現實，制定出「外樹形象，內強素質」的戰略，沒有規定收入、利潤、接待人數等戰略目標，而是扎扎實實地練基本功，為日後的發展奠定基礎，實在是明智之舉。

「及時」，是指八喜國際旅行社面對中國國內外旅遊市場上出現的變化，及時調整、制定了新的經營戰略。此舉顯示了王美香能夠與時俱進的進取精神，為八喜國際旅行社的進一步發展提出了戰略目標和實現戰略目標的途徑。

「創新」，是指八喜國際旅行社在制定和實施經營戰略方面，不照搬其他旅行社的現成經驗，而是透過對內外部環境和旅遊市場實際需求及其發展趨勢的分析和判斷，大膽地提出「借船行舟，提升企業品位，建立一體化旅行社企業集

團」的經營戰略，依託大型國有企業，打造企業品牌，開拓新的業務領域，做他人沒有想到的事，敢為天下先。這種勇於創新的精神，使得八喜國際旅行社不僅能夠在日趨激烈的旅遊市場競爭中得以生存，而且還能夠以較快的速度發展。

案例思考

1.民營小型旅行社制定經營戰略應注意哪些方面的因素？

2.如何理解八喜國際旅行社採取與大型企業聯合的經營戰略？

3.旅行社在選擇縱向一體化發展策略時應注意哪些問題？

（梁智）

1-3 聯手包機「海南遊」

案例介紹

中國加入世界貿易組織後，境外的大型旅行社開始搶灘中國的旅遊市場，對中國的旅行社行業構成嚴重的威脅。面對日益激烈的市場競爭，中國的中小型旅行社應採取什麼經營戰略和對策，以便能夠應對境外大型旅行社的挑戰，實在是一個關乎企業生死存亡的大事。遼寧省和吉林省多家中小型旅行社制定的「聯手包機、聯合經營」戰略，是一種可喜的嘗試。

近幾年來，遼寧省和吉林省的多家中小型旅行社都推出了「海南三亞雙飛五日遊」路線產品。最初的一段時期，各家旅行社的組團情況都很好，效益也不錯。但是，各家旅行社孤軍作戰，幾年下來，由於路線產品生命週期的變化以及遊客自助遊等出遊方式的出現，使得「海南遊」不那麼火紅了。有的旅行社組團時，多則十餘人，少則不能成團，不僅使旅行社路線產品成本增加，利潤降低，而且使「海南遊」的發展空間變狹小了。各家旅行社能不能跳出自己的「小圈子」，站在企業可持續發展的戰略角度賦予「海南遊」以持久的生命力呢？

經過磋商和探討，幾家旅行社的決策者們提出了「聯手包機、聯合經營」的戰略。其基本思路是：各家旅行社各自外聯，統一路線產品，包機由瀋陽機場起飛。這種既聯合又自主的合作方式，具有很強的可操作性。各家旅行社經過反覆討論和磋商，最終達成共識。它們認為，「聯手包機、聯合經營」的戰略具有以下五個優點：

（1）透過聯手包機，旅行社之間實現了路線產品、促銷宣傳、客源開發等方面的訊息資源共享。

（2）各家旅行社在「海南遊」的產品開發、宣傳推廣、銷售渠道等方面攜手合作，提高了與相關上游產品供應商的討價還價能力，既降低了成本費用，也使遊客獲得了真正的實惠。同時，各家旅行社的利潤空間也相應地得到了擴展。

（3）各家旅行社共同打造同一路線產品，在產品的宣傳推廣上可以互相配合，共同提高路線產品的知名度，維護其信譽。從戰略角度看，有利於路線產品的優化與可持續運營。

（4）各家旅行社實行聯手包機後，在「海南遊」路線上，競爭實力增強，優勢明顯，必定會從脫離聯手包機之外的其他中小型旅行社手中爭取到大量客源，從而提高市場占有率。

（5）各家旅行社實行聯手包機後，在「海南遊」路線產品的價格、構成以及服務標準等方面，將有能力處於領先地位。這就迫使經營不夠規範的旅行社或者逐漸退出該路線的經營，或者改進經營與服務，抑或申請加入聯手包機。這樣，「海南遊」市場得到了規範，將惡性價格競爭導向了以「優化產品、打造精品路線」為核心的高層次競爭。

在達成統一認識後，各家旅行社立即將該戰略付諸實施，並取得了不菲的成果：擴大了各家旅行社在「海南遊」市場上的占有率，提高了各自的經營效益。

 案例分析

面對中國國內外大型旅行社的競爭，中國各地的中小型旅行社應採取怎樣的

經營戰略，以便在激烈的市場競爭中爭取生存空間，是一項重大的課題。遼寧省和吉林省的一些中小型旅行社採取的「聯手包機、聯合經營」戰略無疑是一種有益的嘗試。

本案例中的遼寧省和吉林省的一些中小型旅行社，面對中國國內旅遊市場上眾多實力強勁的競爭對手，不是一味地採取諸如降價競爭的拚命消耗式的經營戰略，而是走聯合之路，透過建立戰略聯盟的方式，集中各家旅行社的資源，與強大的競爭對手展開非價格競爭，並取得一定的成效，說明聯合經營的戰略確實是中小型旅行社生存與發展的有效戰略。

由此我們可以看到，在競爭激烈的旅遊市場上，中小型旅行社當它們各自為戰，獨家經營時，它們所具有的資源匱乏、實力弱小、渠道不暢等弱點會盡皆暴露於強大的競爭對手面前，不堪一擊；當它們採取聯合經營的戰略，合眾家之力，就會擁有相對雄厚的資源和實力，能夠在旅遊市場上同強手角逐，壯大發展。

 案例思考

1.本案例中的中小型旅行社採取聯合經營戰略的啟示是什麼？

2.採用聯合經營戰略時，旅行社應注意哪些問題？

3.在與大型旅行社的競爭中，中小型旅行社該如何制定競爭戰略，爭取生存和發展空間？

（劉春梅）

1-4 「有所為，有所不為」的經營戰略

 案例介紹

天津康輝旅行社成立於1988年，是一家全民所有制的國際旅行社。2001

年，該旅行社進行了股份制改造，並更名為天津康輝旅行社責任有限公司，成為一家有限責任制企業。成立之初，該旅行社的規模很小，主要經營一些單項旅遊服務業務，在天津市旅遊市場上的占有率微乎其微，經濟效益一直很低。1991年，天津中國國際旅行社外聯部經理張孝坤調到天津康輝旅行社擔任總經理。

張孝坤上任之後，首先對天津康輝旅行社的經營戰略進行了調整。張總經理長期在旅行社工作，十分熟悉旅遊市場。他與同事們一起認真分析了當時天津康輝旅行社所處的宏觀環境特徵和行業環境特點，發現當時的旅遊者主要來自日本、西歐、北美、東南亞等國家及香港、澳門、臺灣等地，其中，日本遊客占來津入境旅遊者的比重最大。由於當時中國國內旅遊剛剛出現，來津的中國國內旅遊者人數很少，天津市居民外出旅遊的人數也不多。也就是説，當時天津市的主要旅遊客源為入境遊客，中國國內旅遊客源尚不能形成具有一定規模的消費市場。

在此基礎上，張孝坤及其同事們又分析了天津康輝旅行社的內部環境，認為當時的天津康輝旅行社人力資源、財力資源和銷售渠道均十分有限，難以在各個旅遊細分市場上與大型旅行社展開全面的競爭。因此，他們經過反覆的討論和研究，決定採取不對稱的競爭戰略和「有所為，有所不為」的經營戰略。

根據這些戰略，天津康輝旅行社暫時放棄了中國國內旅遊市場，而將全部資源用於入境旅遊產品的開發與經營。在入境旅遊市場上，採取以日本和西歐地區為主要目標市場，以北美地區、港澳臺地區和東南亞地區為輔助市場的經營戰略，重點開發日本和德國兩大市場。旅行社的市場營銷費用主要用在開拓日本和德國兩大客源市場，並投入大部分人力資源及財力資源設計和開發最能夠適應日、德兩國旅遊者需求的旅遊產品。很快，天津康輝旅行社就同日本和德國的幾家實力雄厚的旅行社建立起比較牢固的合作關係，在上述國家的旅遊市場中嶄露頭角，並獲得較好的經濟效益，使旅行社的實力有所增長。在此基礎上，旅行社又先後和美國、中國香港、東南亞的一些旅行社建立起合作關係，形成了一個以日、德兩國為重點，覆蓋亞、歐、美的入境旅遊銷售渠道網絡。

1990年代後期，中國公民的出境旅遊和中國國內旅遊開始出現排浪式的發

展，出境旅遊市場和中國國內旅遊市場已經形成較大的規模。張總經理和他的領導團隊認真分析了旅遊市場出現的新形勢，認為出境旅遊市場是一個發展潛力大、經濟效益好的市場，必須下大力氣進行開發和經營，而中國國內旅遊市場則相對複雜。在中國國內旅遊者中，既有對價格十分敏感的大量中低水準旅遊消費者，也有追求質量和品位的高檔旅遊者；既有消費水準較高的中、長途旅遊者，也有消費水準較低的短程旅遊者。根據對旅遊市場的分析，張總經理決定對旅行社的經營戰略進行調整，在「有所為，有所不為」的原則指導下，制定了「鞏固入境旅遊市場，重點開發出境旅遊市場，適當開發中國國內旅遊市場」的經營戰略。在此戰略下，確定了在中國國內旅遊方面，以中高檔旅遊客源為主要目標市場，重點開發中、長線旅遊產品的策略。在新的經營戰略指導下，旅行社成立了公民旅遊中心，負責經營出境旅遊和中國國內旅遊，大力開發出境旅遊產品和中高檔的中、長線中國國內旅遊產品。在宣傳促銷費用方面，重點投向出境旅遊市場和中、高檔中國國內旅遊市場。另外，在入境旅遊市場上，仍保持一定的促銷費用投入。天津康輝旅行社採取的這種經營戰略，避免了同那些以低端旅遊產品為主要經營業務和以低檔旅遊消費群體為目標市場的眾多旅行社的競爭，既節省了資源，又避免了得不償失的惡性削價競爭，使旅行社贏得了可觀的經濟效益和寶貴的市場占有率。

 案例分析

一般來講，旅行社希望抓住所有的市場機會，占有更大的市場占有率，從而贏得更多的經營收入。這種願望無可厚非。然而，世間的任何事物都有相互對立又相互依存的兩個方面，旅遊市場也不例外。一方面，旅遊市場廣闊而複雜，各個旅遊消費群體有著千差萬別的旅遊需求，不同的細分市場給旅行社帶來的贏利大小也不同；另一方面，旅行社的財力資源、人力資源、銷售渠道、旅遊採購協作網絡等經營所必需的資源卻常常稀缺，難以承擔開發和經營所有細分市場的重任。因此，作為旅行社的經營者，面對複雜的旅遊市場競爭局面，必須保持清醒的頭腦，理性地看待不同的市場機會，絕不能超越自身的資源條件，盲目地擴大經營範圍，這只會使企業在經營中顧此失彼，捉襟見肘，蒙受損失。

天津康輝旅行社有限公司的成功之處，在於制定、實施了一項理性的經營戰略。面對誘人的各種細分市場，張孝坤總經理本著「有所為，有所不為」的原則，主動放棄了客源眾多但是經濟效益較低且占用人力資源較多的低檔中國國內旅遊市場。張總經理根據旅行社自身的資源條件和所處的市場環境，制定了以中高檔中國國內旅遊市場和出境旅遊市場為重點，適當經營入境旅遊市場的經營戰略。正是在這種經營戰略的指導下，天津康輝旅行社取得了可喜的經營效益，獲得了穩定的發展。

 案例思考

1.為什麼康輝旅行社不儘可能多地開展經營業務，爭取各個市場的占有率呢？

2.透過本案例，說明旅行社該怎樣對企業定位，確定核心業務範圍？

3.旅行社該怎樣發展與業務有關的獨特競爭力？

（梁智）

1-5 HB國際旅行社的經營戰略及其後果

 案例介紹

HB國際旅行社，是中國中部地區某省旅遊企業集團下屬的一家企業，擁有50餘名員工，以招徠和組織當地旅遊者出境遊和中國國內旅遊為主營業務。此外，該旅行社還經營入境旅遊的接待業務。

2000年，旅遊集團的高層決定，任命集團人事部副部長馬某擔任HB國際旅行社的總經理。馬某畢業於省內的一所重點大學旅遊學院，年富力強。來到旅遊集團後，先後擔任辦公室祕書和市場開發部部長助理。1997年，旅遊集團保送馬某到中國國內一所名牌大學的旅遊學院MBA班進修一年。結業後，馬某回到省

旅遊集團，被任命為人事部副部長。旅遊集團高層們都認為馬某是一位大有前途的旅遊企業管理者。

上任伊始，馬某為HB國際旅行社提出了一個新的經營戰略，其核心是透過招收掛靠企業和個人，迅速擴大旅行社企業規模和提高旅行社的市場占有率，進而增加旅行社的經濟收入。馬某規定，凡是掛靠HB國際旅行社的企業或個人，每年須向旅行社支付5萬元的掛靠費。此外，掛靠者還應在掛靠期間向HB國際旅行社繳交5萬元的風險抵押金。當掛靠者與旅行社終止掛靠經營合作時，旅行社將風險抵押金退還給掛靠者。掛靠者應以HB國際旅行社的名義從事旅遊經營活動，並將其接待的人數、人天數等指標納入HB國際旅行社的統計指標中。掛靠者自負盈虧，自行繳納相關稅費。

馬某提出的經營戰略得到旅行社一部分人的支持，稱讚馬某思想開放、經營方法靈活。但是，也有人提出不同意見，認為這種做法有違反《旅行社管理條例》的相關規定之嫌，而且風險很大。馬某則不以為然，認為這些人的思想保守，過分拘泥於法律條文，沒有開拓進取精神，不能夠適應新的旅遊市場需求。由於馬某是由上級任命的企業法人代表，在企業的經營管理方面擁有最終的決定權，並得到省旅遊集團高層的鼎力支持和HB國際旅行社內部一些員工的擁護，所以，馬某提出的經營戰略獲得了支持，並被付諸實施。

HB國際旅行社招收掛靠經營合作者的消息一經傳出，很快便得到社會上一些人的響應。不到半年的時間，就有14個不具有旅行社經營資格的單位和個人同HB國際旅行社簽訂了掛靠經營的協議，並向HB國際旅行社繳交了風險抵押金。年底，掛靠者又向 HB 國際旅行社支付了當年的掛靠費。

到2000年底，HB國際旅行社在馬某提出的經營戰略指導下，取得了前所未有的成績。首先，透過招收掛靠者，HB國際旅行社的接待人數、接待人天數等指標大幅度增長；其次，在省城的各個區縣都設立了以HB國際旅行社名義經營的旅行社及其門市部，使旅行社的企業規模迅速擴大；最後，HB國際旅行社透過向掛靠者收取掛靠費，增加了70萬元的淨利潤。

然而，在馬某的經營戰略實施的第二年，HB國際旅行社便出現了三次重大

事故。這些事故分別是：

（1）掛靠者劉某擅自擴大經營業務範圍，開展勞務輸出業務，被知情者舉報，受到省工商行政部門的處罰。由於劉某不具有法人資格，省工商部門按照國家法律的相關規定，責令HB國際旅行社支付罰款10萬元。

（2）掛靠者李某、孫某、黃某等人為了追逐自身短期經濟利益的最大化，不惜降低服務質量，擅自更改旅遊活動日程，強迫遊客參加自費項目和增加購物時間和次數，並與一些不法商家相互勾結，用假冒偽劣商品矇騙遊客。由於這些掛靠者都是打著HB國際旅行社的招牌招徠和接待旅遊者的，所以，他們的不良行為引起了旅遊者對HB國際旅行社的強烈不滿，並多次到省旅行社質量監督所和消費者協會投訴，一些旅遊者甚至向法院提起訴訟。當地的新聞媒體也多次對HB國際旅行社及其掛靠者的不良行為進行曝光，給HB國際旅行社的聲譽造成惡劣的影響。

（3）掛靠者韋某在「五一」黃金週之前，以HB國際旅行社的名義，在當地的報紙上刊登廣告，以誘人的價格招徠了近百名旅遊者參加其組織的出境旅遊團。韋某在收取了遊客預付的近80萬元的旅遊費用後，捲款潛逃。憤怒的旅遊者將HB國際旅行社告上了法庭，要求HB國際旅行社退還全部旅遊費用並賠償精神損失。HB國際旅行社委託的律師在法庭上聲明，該社已經向當地的公安機關報案，請求緝拿犯罪嫌疑人。HB國際旅行社認為，韋某並非其正式職工，只是一名掛靠經營者，HB國際旅行社不應為其犯罪行為承擔責任。然而，法院依據中國相關法律，認為HB國際旅行社同韋某簽訂了掛靠經營合約，應對韋某捲款潛逃給旅遊者造成的經濟損失承擔連帶責任，因此，判決HB國際旅行社退還旅遊者預付給韋某的全部旅遊費用。為此，HB國際旅行社損失了近百萬元巨款。

馬某意識到，透過掛靠經營擴大企業規模和提高市場占有率及經濟效益的經營戰略，存在著難以克服的缺點，會給旅行社造成不可估量的損失。馬某和他的同事們痛定思痛，經過認真、嚴肅的討論，決定立即放棄以掛靠經營為核心內容的經營戰略，通知所有的掛靠者，終止與他們的合作，登報聲明斷絕與掛靠者之間的合作關係，並且不再為掛靠者以後的經營行為負責。但是，掛靠者們紛紛表

示對旅行社單方面毀約的行為不滿，一些掛靠者憤而將其客戶介紹給HB國際旅行社的競爭對手以示報復。個別掛靠者還準備向法院起訴HB國際旅行社的違約行為，要求賠償他們的經濟損失。

 案例分析

從HB國際旅行社制定和實施掛靠經營戰略的整個過程中，可以看出，馬某提出掛靠經營戰略的初衷是為了迅速擴大旅行社企業規模和提高旅行社的市場占有率，進而增加旅行社的經濟收入。由此可見，馬某提出這一經營戰略的動機是好的，是從維護和發展HB國際旅行社的利益的角度出發的。

然而，事與願違，HB國際旅行社透過制定和實施掛靠經營戰略，不僅沒有收到預想的良好效果，反而蒙受了嚴重的經濟損失，並導致其在旅遊市場上的聲譽受到損害，其代價是沉重的，教訓是深刻的。歸納起來，HB國際旅行社制定和實施掛靠經營戰略之所以失敗的原因如下：

（1）經營戰略的制定過程存在嚴重的片面性。從上面的案例介紹中可以看出，馬某提出、制定和實施該經營戰略的程序是不妥當的。馬某在提出掛靠經營戰略時，僅分析了該戰略將會給HB國際旅行社的經營管理帶來擴大企業規模、提高市場占有率和增加經濟收入等好處，而沒有認真分析和預測該戰略的實施可能會給旅行社的經營管理、長遠發展及法律責任等帶來的不利後果。結果，事情的發展是，掛靠經營戰略給HB國際旅行社帶來的各種利益全部被該戰略造成的損失所抵銷了。

（2）經營戰略的實施過程缺乏嚴格的監控。HB國際旅行社在實施掛靠經營戰略的過程中，對掛靠經營者缺乏有效的監控措施，導致一些不法經營者打著HB國際旅行社的旗號，大肆從事違法經營或違規經營的活動，不僅給旅行社造成了巨大的經濟損失，而且嚴重地敗壞了旅行社的聲譽。

（3）經營戰略的實施和終止都缺乏法律依據。HB國際旅行社在實施掛靠經營戰略中，沒有做到嚴格依法經營和依法管理。一方面，儘管國家法律法規中，沒有明確禁止旅行社的掛靠經營行為，而且一些地方的旅行社也利用法律上的漏

洞大搞掛靠經營活動，但是，《旅行社管理條例》中對於類似的行為作出了處罰的規定。因此，掛靠經營行為是一種不被國家提倡的經營行為。另一方面，HB國際旅行社在發現掛靠經營戰略失敗後，只經過內部討論，就單方面終止了與掛靠經營者之間的合作協議，違反了《合約法》的相關規定，導致一部分掛靠經營者威脅要與該旅行社對簿公堂。

 案例思考

1.結合本案例，談談旅行社制定經營戰略時，需要仔細考慮哪些問題？

2.經營戰略制定後，旅行社應透過哪些管理手段確保其順利實施？

3.旅行社該如何對經營戰略的實施效果進行評價？若效果不佳時，需要怎樣進行調整以降低不良影響？

（梁智）

第二章 產品開發

　　產品開發是旅行社的重要業務，也是其經營活動的重要基石之一。旅行社產品開發活動的成功與否，對於旅行社贏得和保持市場占有率，增加經營收入，戰勝競爭對手和樹立企業形象等，都具有十分重要的作用。因此，各家旅行社都在不遺餘力地大力開發旅遊產品。然而，產品開發又是一項十分細緻的工作，需要旅行社經營者投入相當數量的資源和耗費較多的精力與時間。如果旅行社成功地開發出為旅遊市場所急需的產品，就可能順利地打開市場，獲得可觀的經濟收益；相反，如果旅行社所開發的產品不能夠滿足旅遊市場的需求，則可能會使旅行社的開發成本變成沉沒成本，給旅行社造成經濟損失，甚至可能失掉一定的市場占有率，使旅行社在激烈的市場競爭中處於劣勢。由此可見，產品開發對於旅行社經營者來說，是一項關乎旅行社生死存亡的業務，必須給予足夠的重視。

　　本章所介紹的旅行社產品開發方面的案例，有些由於旅行社正確地把握了旅遊市場的真實需求，適當地配置了自身的各種資源，因而成功地開發出為旅遊市場所需要的產品，贏得了可觀的經營收益，擴大了市場占有率，實現了產品開發的初衷，其經驗是寶貴的；另外一些旅行社儘管在主觀上也想開發出為旅遊市場所歡迎的產品，但是由於沒有準確地把握市場需求，或者沒有很好地利用自身的資源，結果事與願違，所開發出的產品沒有得到旅遊市場的認可，導致企業蒙受了經濟損失，其教訓是深刻的。

2-1 渤海灣客輪上的「娛樂席」

案例介紹

　　1990年代後期，大連成為天津居民出遊的熱點目的地，天津的各家旅行社都想方設法吸引更多的市民參加自己組織的旅遊團隊，到大連去旅遊。然而，由於當時在天津和大連之間只有一個定期班輪，載客能力有限，並且，天津沒有直達大連的首發列車，天津的旅行社無法得到大量的臥鋪車票。另外，當時多數市民的可自由支配收入還不高，無力承受價格較高的飛機票。因此，天津的旅行社難以組織大量的天津居民前往大連旅遊。

　　一次，金龍旅行社的袁學田總經理乘坐輪船前往大連去洽談業務。在船上，他發現許多旅客購買的「散席」艙位實際上就是在船艙之間的通道和樓梯旁席地而臥，十分的不便。與此同時，袁學田又發現，輪船的餐廳在旅客就餐完畢離開後，工作人員就會將餐廳的門鎖上，不讓任何人進入，一直閒置到次日早晨。由於天津－大連的定期船班是在離開天津港的次日早上抵達大連港，所以，輪船的餐廳實際上只在晚餐的時間使用。

　　在返回天津的路上，袁學田開始考慮如何更好地利用輪船的餐廳以增加旅客可以乘坐的艙位。他認為，餐廳具有比「散席」更大的優勢：一方面，旅遊者得到了比較固定的休息地點；另一方面，旅客進入餐廳休息後，可以由工作人員或旅遊團的導遊將餐廳的門鎖好，杜絕了不軌之徒騷擾遊客，使遊客的休息場所更加安全。袁學田一回到天津，立即召開旅行社銷售部全體人員會議，商量開發新產品的問題。經過討論，大家覺得袁學田的想法很好，是一個解決輪船艙位少和遊客人數多這一矛盾的有效途徑。袁學田決定立即和輪船公司進行商談，要求在旅客用畢晚餐後，由金龍旅行社包租餐廳至次日早晨。經過談判，輪船公司答應了袁學田的要求。袁學田和旅行社銷售部共同設計出一個新產品——乘坐「娛樂席」前往大連旅遊。旅行社在廣告中承諾，參加「娛樂席」旅遊團的遊客，每人繳交10元，可以享受在餐廳娛樂和夜晚休息的權利。「娛樂席」產品一經推出，立即受到廣大遊客的歡迎。這一年，金龍旅行社組織的大連旅遊產品大獲成功，成為該旅行社發展史上的「轉捩點」。

 案例分析

從本案例可以看出，旅行社經營者在開發旅遊產品時，應做到事事留心，處處留意。袁學田正是從他人視若無睹的現象中，發現了寶貴的商機，並且及時抓住這一機會，開發出客輪上的「娛樂席」產品，為大連旅遊產品增添了新的特色，滿足了經濟型旅遊者的消費需求，從而為金龍旅行社吸引了大量的客源。由此可見，「沒有垃圾，只有放錯了地方的資源」這句名言，在旅行社產品開發中也具有一定的指導作用。

 案例思考

1.本案例中，金龍旅行社沒有推出新產品線，僅僅透過改良現有產品的交通服務環節就大獲成功，這說明了什麼問題？

2.對於現有的旅遊產品，旅行社該如何評價和改良？

3.結合案例思考旅行社產品設計和開發中該如何遵循可行性的原則？

（梁智）

2-2 「爸媽之旅」炒熱了天津老年旅遊市場

 案例介紹

隨著中國社會開始進入老齡化，銀髮旅遊者在旅遊市場上受到越來越多的關注。精明的旅行社經營者開始把更多的目光傾注到老年人身上，設計和開發各種適應老年人身體和心理特點的銀髮旅遊產品。天津金龍國際旅行社的袁學田總經理即是此中的佼佼者。

袁學田在經營中發現，老年人出遊的費用主要有兩個來源，一個是老年人自己的多年積蓄，另一個是老年人的子女為父母出資。但是，老年人身體狀況遠不如年輕人，在旅遊途中容易生病或發生跌傷、碰傷等意外事故，使得他們的子女對老年人單獨外出旅遊心存疑慮。針對這些現象，袁學田多次召開市場部和接待

部的聯席會議,專門研究解決的辦法。經過研究,金龍旅行社決定開發一種針對老年人身體特點,以滿足老年人出遊需求為目的的新產品,並將其定名為「爸媽之旅」。

為了將「爸媽之旅」迅速推向旅遊市場並儘量擴大金龍旅行社的新產品在銀髮旅遊市場上的占有率,袁學田和他的同事們制定了一系列的保障措施。首先,金龍旅行社在當地的報紙上刊出廣告,專門介紹新產品「爸媽之旅」的特點和優點,以吸引人們的注意力。為此,金龍旅行社還在報紙上專門登出一篇富有強烈感情色彩的「給爸爸媽媽的一封信」。在信中,金龍旅行社向老年人及其子女承諾,一定用最好的服務確保老人們的旅遊活動舒適、安全、溫馨,像兒女孝敬父母那樣照顧好老年旅遊者,並保證為每一個旅遊團配備一名隨團醫生。其次,在旅遊路線安排上,針對老年人的身體特徵和懷舊情結,多安排文化古蹟、名山大川等人文景點和自然景點,不安排或少安排交通不便的風景區、景點。最後,在價格方面,採取滲透定價策略,將產品價格定得較低,使老年人在心理上和實際支出上能夠較容易接受。

「爸媽之旅」正式推向市場後,很快得到了老年人及其子女的認可。目前,「爸媽之旅」系列旅遊產品已經成為金龍國際旅行社的品牌產品。

 案例分析

成年子女出資承擔年老父母的旅遊費用,是中國老年旅遊市場上的一個獨特現象,在世界上也是絕無僅有的。在具有敬老傳統的中國社會,大家對這種令西方許多人稱羨不已的美德已經司空見慣、習以為常了。然而,袁學田卻能夠從中發現寶貴的商機,針對老年人出遊的特點和子女因不能夠隨同父母出遊所存在的擔心,設計和開發出「爸媽之旅」這種充滿親情的旅遊產品。天津金龍國際旅行社透過向老年旅遊市場提供「爸媽之旅」系列產品,不僅在一定程度上滿足了老年人的旅遊需求,而且為自己的企業贏得了寶貴的市場占有率、可觀的經營收益和良好的市場聲譽,實在是一舉多得。

透過對本案例的分析,我們可以看出,旅行社的經營者,只要事事留心、處

處注意，做一個有心人，便能夠在他人視若無睹的日常生活現象中，發現能夠開發出新產品的機會。而只要善於抓住這些機會，研製出具有針對性的產品，便能夠不斷用新產品去填補旅遊市場的空缺，滿足旅遊者不斷產生的新需求，並使自己的企業在激烈的市場競爭中得以生存和發展，立於不敗之地。

 案例思考

1.旅行社如何找準目標市場？

2.旅行社在新產品設計和開發時，如何做到以市場為導向，有針對性地服務於目標市場？

3.旅行社如何對新產品進行有效的推廣？

（梁智）

2-3 如此繞路不可取

 案例介紹

長白山國家自然保護區的北坡風景區，位於吉林省安圖縣境內。其「一山有四季，十里不同天」的亞寒帶垂直森林景觀，獨具魅力。長白山天池神祕秀麗，天池瀑布飛流直下，為中國海拔最高的瀑布。另外，地下森林、溫泉也為遊客所青睞。鏡泊湖位於黑龍江省寧安市境內，其湖光山色及吊水樓瀑布，每年都吸引著大量的遊客。

天馬旅行社是一個組建不久的新社。在經過對長白山北坡、鏡泊湖兩個風景區考察後，該旅行社於2005年夏季推出了「長白山－鏡泊湖四日遊」路線產品。這條路線的行程安排是：第1天：從A市出發，乘坐「金龍牌」豪華空調汽車，當日16：00抵達長白山腳下的明月鎮，18：00用晚餐，餐後遊客自由活動。第2天：遊覽長白山，當晚在明月鎮的旅館住宿。第3天：早餐後，從明月

鎮出發，當天下午抵達鏡泊湖，遊覽吊水樓瀑布景點，然後，乘坐遊船遊覽鏡泊湖，晚餐後在鏡泊湖畔的民俗村下榻。第4天：早餐後返回A市。

該路線產品推出後，在運行中，全程導遊發現行程安排存在一些問題。原來，在第3天的行程中，從明月鎮出發後，當日抵達鏡泊湖時已經是15：00，遊客匆匆遊覽了吊水樓瀑布景點後，已到晚餐時間，遊湖的輪船已經停止營運了。遊客站在湖邊，在暮色中遠眺湖光山色，卻不能遊湖，感到十分遺憾。他們找到全程導遊，請她解釋行程安排，並一致商定待返回A市後，要求天馬旅行社賠償損失。否則，就到消費者協會投訴旅行社的欺詐行為。

天馬旅行社推出該路線產品的本意，並不是存心欺詐旅遊者。可是，該路線產品運營後，為什麼出現了以上的問題呢？該旅行社請教了有關專家，經認真研究考察後，找出了癥結所在。原來，在第3天的行程中，從明月鎮出發，經牡丹江抵達鏡泊湖，是繞道了，因而耽誤了時間。實際上，從明月鎮出發後，可經敦化走國道抵達鏡泊湖，路途僅需4個小時。如果當初這樣安排行程，就可以有效地利用時間，比較充裕地安排遊湖了。

聽取了全程導遊的情況彙報後，天馬旅行社決策者認識到：缺乏充分論證考察、沒有認認真真地檢查路線產品的可行性與合理性，是路線產品設計不合理，給遊客造成損失的重要原因。旅行社決定，首先，向每一位遊客發出致歉信，誠懇地請求遊客的諒解。其次，為補償遊客未能乘船遊湖的損失，承諾退還遊客1／3的團費。這件事發生後，該旅行社意識到路線產品科學設計開發的重要性，對所有路線產品都進行了實地勘察和重新論證，以避免類似事情再次發生。

 案例分析

天馬旅行社設計的「長白山：鏡泊湖四日遊」產品，其創意是很好的，頗具東北地方特色，符合旅行社產品開發的特性原則。然而，該旅行社的產品開發人員在設計產品時，存在著兩大失誤。第一個失誤是，沒有實地考察旅遊產品所包括的景點情況，不瞭解遊船的運行和停運時間，導致遊客抵達鏡泊湖時，遊船已經停運，使遊客錯過了遊湖的機會。第二個失誤是，沒有對明月鎮到鏡泊湖的各

條可行路線進行先期考察，不瞭解明月鎮到鏡泊湖的最佳交通路線，結果在設計旅遊路線時，安排了繞道的路線，把大量的時間浪費在途中，違反了「旅速遊緩」的產品設計原則。由於旅行社產品設計的失誤，最終造成遊客無法及時趕到鏡泊湖，從而使原定的遊湖項目被迫取消，由此引起旅遊者的不滿，招致旅遊者投訴。

由此可見，旅行社產品開發人員在設計和開發產品時，不僅需要有新穎的創意，還要對產品的每一項內容進行認真仔細的考察，特別是對於景點和旅遊路線，更是要親自進行實地考察，以免出現差錯，給旅遊者帶來不便，給旅行社帶來損失。

案例思考

1.怎樣理解旅行社的產品開發絕不是「紙上談兵」？

2.旅行社該如何保證旅遊產品設計的合理性？

3.旅行社新產品開發應採用什麼樣的程序？

（劉春梅）

2-4 「夕陽紅」列車出發了

案例介紹

某市的鐵道旅行社是一家中等規模的旅行社。成立幾年來，與該市的大多數旅行社一樣，設計和開發的產品多為標準化的大眾路線產品。隨著市場需求的變化，旅行社的決策者意識到：產品雷同，削價競爭的路越走越窄了。經過市場研究，他們發現，老年人外出旅遊的願望很高，但是，適合老年人的路線產品很少，而該市的各家旅行社還沒有開發面向老年人的旅遊路線產品。於是，鐵道旅行社決定，針對「銀髮市場」，設計和開發適合老年人這個消費群體的路線產

品。

開發新產品的設想有了，針對的客源市場也明確了，新產品如何設計、生產和組合呢？該旅行社根據自身與鐵路系統的特殊關係、老年人出行的具體問題和老年旅遊者對旅遊目的地的偏好等因素，決定推出「黃山七日遊」的「夕陽紅」專列。

如何才能讓廣大老年朋友知道「夕陽紅」專列呢？鐵道旅行社一方面利用大眾媒體，刊登廣告對新產品進行大力宣傳。另一方面，旅行社派人主動找到市老齡工作委員會，表達企業誠心為老年朋友服務的願望。在市老齡工作委員會的支持下，旅行社深入到各個「老年之家」及社區，宣傳介紹「夕陽紅」專列，收到了很好的宣傳效果。「十一」黃金週期間，「夕陽紅」專列向黃山出發了。

宣傳是重要的。路線產品的運營更重要。旅行社根據「夕陽紅」遊客的特點，逐步摸索出了以下行之有效的做法：

老年人出行，本人及家人最關心的是安全問題。這個安全問題，又突出表現在老年人的身體保健上。為瞭解決好安全問題，專列配備了醫療點，並配有隨行醫生、護士。如果老年人身體不適，可及時診治。同時，專列還為每位老年遊客建立了健康檔案。此外，專列的一日三餐，也是根據老年人的飲食習慣特意準備的。

團裡的老年朋友，大多有著較好的知識背景及文化修養，對黃山風景區的自然景觀十分喜愛。但是，因體力有限，很多時候，他們覺得心有餘而力不足。隨團的導遊及工作人員，摸清了老人們的心理，採取關心體貼與講解並重的策略，遊覽節奏隨時調整，鼓勵與稱讚的話語，時時送給老人們。老人們的遊覽興致一直很高。對於幾位年事已高、身體狀況相對較差的老人，在遊覽時旅行社派護士專門照顧他們，特別關心他們的身體情況。

導遊和工作人員還發現，老年朋友們對自己的「意見領袖」王先生很認同。於是，導遊在安排餐飲、住宿、乘車、遊覽等各個服務環節時，十分注重發揮「意見領袖」的溝通協調作用，處處體現對王先生的尊重，遇事多找他商量，造成了事半功倍的效果。

考慮到老年人的實際情況和需求,「黃山七日遊」的自由活動和購物項目安排得較少,老人們對此也很滿意。

該旅行社在成功推出「黃山七日遊」後,又推出了「北戴河－承德避暑山莊五日遊」的「夕陽紅」專列,在「銀髮市場」的產品開發上越做越好。

案例分析

鐵道旅行社成功開發「夕陽紅」專列旅遊產品的事例,説明旅行社在開發旅遊產品時,不應照搬他人的現成做法,也不應跟隨在別人後面開發那些與他人雷同的產品。旅行社應該針對旅遊市場上出現的需求變化,發現新的市場機會,運用差異化的產品開發戰略,開發出適應新的旅遊需求的獨特旅遊產品。鐵道旅行社開發「夕陽紅」專列旅遊產品的另一個成功經驗,是旅行社在產品開發中應充分利用自身的資源優勢,開發出具有自身特色的旅遊產品。鐵道旅行社正是利用其擁有與鐵路部門特殊關係這一寶貴而獨特的旅遊供給資源,開發出其他旅行社難以企及的專列旅遊產品,從而贏得了市場。

案例思考

1.案例中「夕陽紅」專列旅遊產品非常成功,那是否其他的旅行社都該推出這種產品呢?

2.運用差異化的產品開發戰略,對旅行社的經營有何作用?

3.旅行社該如何有效運用差異化的產品開發戰略?

(劉春梅)

2-5 新產品夭折的教訓

案例介紹

　　近年來，隨著人們環境保護意識和回歸自然的心理的不斷增強，不少旅行社開始設計和開發具有探索自然生態環境內容的新型旅遊產品。此類產品的推出不僅滿足了一部分旅遊者要求回歸大自然的旅遊需求，而且給經營此類產品的旅行社帶來了數量可觀的旅遊客源和不菲的經營收入。

　　2000年，某市的GZ旅行社總經理郝某發現，當時各家媒體正在熱炒青海省可可西里無人區，對青年人以及關注生態保護和可持續性發展問題的人們產生了很大的影響。許多網友在互聯網上發布訊息和評論，希望到這片淨土上親自走上一遭，領略青藏高原的雄渾壯觀景色。郝某認為，開發可可西里無人區的生態探險旅遊產品，將能夠吸引較多的旅遊客源，給旅行社帶來豐厚的經濟收益，提高旅行社在旅遊市場上的知名度和美譽度。

　　為此，郝某決定立即前往青海省進行前期考察。抵達青海省後，郝某重點考察了當地的基礎設施和旅遊接待服務設施，接觸了當地多家旅行社的負責人，並拜訪了當地旅遊行政管理部門及其他相關政府部門。

　　從青海省回來後，郝某立即著手設計旅遊路線，並將其命名為「可可西里神祕之旅」。根據郝某的設計思路，該產品為團體全包價旅遊，包括以下各項內容：（1）整個旅程中，向遊客提供帶有獨立廁所的雙人標準房間；（2）提供往返青海省的飛機經濟艙客票；（3）提供每日三餐，午、晚餐均為10菜1湯；（4）由GZ旅行社提供全程導遊導遊，並由當地的旅行社提供地方導遊擔任嚮導和負責講解工作；（5）在可可西里無人區停留7天，其間遊客乘坐由日本三菱公司生產的PAJERO越野吉普車；（6）GZ旅行社向每一名參加旅遊團的遊客贈送一份旅遊意外保險；（7）每一名旅遊者繳交旅遊費用4500元人民幣。

　　郝某在新產品設計完成後，再次飛往青海省，具體落實旅遊團的住宿、餐飲、地陪、交通等項事宜。從青海省回來後，郝某立即同當地主要報紙的廣告部聯繫，著手準備刊登關於新產品的廣告，以招徠旅遊者報名參加旅遊團。

　　然而，正當郝某積極準備組織旅遊團前往青海省可可西里無人區旅遊時，青海省的地陪社發來傳真稱，可可西里無人區屬於國際自然保護區，未經國家的環保部門批准，任何人或組織不得帶領遊客前往。因此，該社不能承擔接待任務，

並建議GZ旅行社不要在得到批准前組織旅遊者前往該地區。

接到地陪社的通知後，郝某決定取消原定在報紙上刊登廣告的計劃，並放棄組織旅遊者前往可可西里無人區的活動。至此，郝某設計的新產品還未經投放市場，就夭折了。GZ旅行社為此付出的前期開發成本變成了沉沒成本。

 案例分析

GZ旅行社及其總經理郝先生敏銳地覺察到了人們希望回歸自然的旅遊新需求，並設計開發出「可可西里神祕之旅」的旅遊產品，其初衷是很好的，其創意頗具新意，旅遊路線的設計也是可圈可點的。然而，GZ旅行社和郝總經理並沒有取得預想的成功，新產品最終胎死腹中，教訓發人深省。透過對GZ旅行社和郝總經理開發「可可西里神祕之旅」產品的過程及其失敗的結局，我們可以看出，旅行社在開發新產品時，不僅需要對旅遊市場上需求變化的察覺，而且需要對新產品開發過程中的每一個細節加以認真的考慮。本案例中GZ旅行社和郝總經理開發新產品的失敗不在於他們缺乏對旅遊市場上變化的敏感和洞察力，也不在於他們缺少行動的信心和能力，而是由於他們忽略了一個乍看起來「微不足道」的因素——沒有得到環保部門的事先批准。然而，正是這個看起來似乎「無足輕重」的小問題，卻最終導致了新產品的夭折。由此可見，旅行社在開發新產品時，絕不能忽略任何一個細節。只有這樣，旅行社開發產品的努力才有可能獲得成功。

 案例思考

1.為什麼旅行社開發產品時，除了需要考慮旅遊企業和旅遊者外，還需考慮所有與旅遊活動有關的利益相關者？

2.與旅遊活動有關的利益相關者都有哪些？

3.旅行社進行產品的設計和開發時應遵循什麼樣的原則？

（梁智）

第三章 產品銷售

　　旅行社在其產品開發出來後，能否按照事先的測算，以最優的價格將這些產品大量地銷售到旅遊者手中，並為旅行社贏得預期的經濟收益，是擺在每一個旅行社經營者面前的重大課題。

　　旅行社產品的銷售業務涉及許多方面，如產品銷售價格的制定、產品銷售渠道策略的選擇、促銷策略的運用、產品銷售網絡的建設等等。其中，任何一個環節出現差錯，都會導致旅行社在產品銷售額或者銷售量方面無法達到預期的效果，蒙受經濟損失。因此，旅行社經營者必須高度重視產品銷售業務中的每一個環節，制定符合旅遊市場實際需求的產品銷售計劃，並根據該計劃確定最恰當的產品價格、選擇最適當的產品銷售渠道、運用最有效的促銷策略和建立健全產品的銷售網絡。這樣，旅行社才有可能最終實現其銷售目標，為企業贏得預期的經濟效益。

　　在本章的案例中，有的旅行社由於選擇了適當的銷售渠道策略，制定了切實可行的營銷組合方案，或正確地採用情感銷售策略等，使產品銷售目標得以實現，企業獲得了預期的經濟效益；有的旅行社則因為採取了錯誤的銷售渠道策略，或者當旅遊市場環境已經發生較大變化時，未能夠及時調整銷售策略而使其產品銷售工作沒有達到理想的效果。透過本章的案例分析研究，力圖總結成功的經驗，揭示失敗的教訓，為旅行社的產品銷售工作提供借鑑。

3-1 意想不到的結果

 案例介紹

2001年9月初，TF國際旅行社的姚總經理召集該社市場部全體人員就即將到來的「十一」黃金週中國國內旅遊市場前景進行分析和評估，從而制定相應的促銷與旅遊服務採購策略。姚總經理已在旅行社行業工作了近30年，具有豐富的工作經驗。因此，會議一開始，他首先發言。姚總經理認為，「十一」是中國的法定節日，加上「十一」前的週末和「十一」後的週末，人們的休息時間長達7天；加之自年初以來，中國的宏觀經濟形勢好轉，人們出遊的可能性極大。姚總經理說完，參加會議的其他人員紛紛表示同意他的看法，認為必須抓住機遇，早做準備，加強廣告宣傳投入，並預訂鐵路專列，以便利用「十一」黃金週招徠和組織大量的旅遊者出遊，賺取豐厚的利潤。最後，姚總經理根據大家的意見，作出決定，在當地頗有名氣的一家報紙刊登大版面的廣告，並同鐵路部門聯繫，包租一列專列。

然而，當「十一」黃金週真正到來時，該旅行社的銷售人員發現，前來報名參加旅遊團隊的旅遊者人數不多，而且整個旅遊市場上並未出現預料的井噴式旅遊高潮。10月8日，姚總經理和他的同事們沮喪地發現，這次他們失算了，不僅沒有獲得預想的豐厚利潤，而且還因包租專列和擴大廣告投入，造成旅行社在「十一」黃金週虧損了15萬元人民幣。

 案例分析

TF國際旅行社在對旅遊市場進行預測時，採用了經理人員判斷法和專業人員判斷法互相結合的方法，其優點在於簡便易行，省時省力，但是由於作為旅行社主要負責人的姚總經理首先發言，對參加會議的其他人產生了較大的影響，結果造成了大家過分依賴姚總經理的經驗判斷，而未對市場的實際走向進行深入的瞭解和分析。事實上，2001年暑假期間該市的出遊人數很多，而距暑假結束後僅1個月來臨的「十一」黃金週，人們無論從財力上還是從體力上均不可能連續出遊。所以，該旅行社作出的經營決策脫離了市場實際，必然會給旅行社造成損失。

案例思考

1.旅行社對旅遊市場進行的預測應包含哪些因素？

2.旅行社進行市場預測的方法有哪些？各自有什麼樣的特點？

（梁智）

3-2 同一種銷售渠道策略帶來的不同效果

案例介紹

1980年代，越來越多的國外旅行社開始將目光轉移到中國，組織本國居民到中國旅遊觀光。J市的TF國際旅行社在姚總經理的領導下，積極開展與歐洲旅遊批發經營商的接觸，尋求與他們的合作。對於銷售渠道，姚總經理有個人的見解。他認為，廣泛地接觸大量旅遊批發經營商，並同他們都保持合作關係，可能會導致客源的不穩定和銷售成本的大幅度上漲。因此，他決定採取專營性的銷售渠道策略，選擇一家實力雄厚、信譽良好、目標市場與TF國際旅行社一致或接近的旅遊批發經營商作為長期合作的夥伴。

經過一段時間的考察，TF國際旅行社發現歐洲地區A國的奧林巴斯旅行社基本上符合姚總經理對合作夥伴的要求，遂決定立即與其聯繫。由於TF國際旅行社在J市的旅行社行業頗有知名度和良好的信譽紀錄，因此，奧林巴斯旅行社也欣然同意與其合作。這樣，雙方的合作關係便正式地確立了。一年後，TF國際旅行社和奧林巴斯旅行社簽訂了長期合作的協議，約定TF國際旅行社授權奧林巴斯旅行社為其在A國旅遊市場的唯一的合作夥伴，並不再同A國的其他旅行社進行業務方面的聯繫，也不再接待除了奧林巴斯旅行社之外任何一家A國旅行社組織的來自A國的旅遊團隊或散客。作為回報，奧林巴斯旅行社將其在A國組織的全部旅遊客源交給TF國際旅行社接待，並且不再授權J市的其他旅行社為其接待旅遊者。

在此後的10餘年裡，TF國際旅行社和奧林巴斯旅行社一直進行著十分愉快的合作，並且都獲得了良好的經濟效益。

在歐洲市場上獲得成功之後，姚總經理決定繼續採取專營性銷售渠道策略，打開北美地區的旅遊客源市場。然而，TF國際旅行社的市場開發部副經理小王卻對此提出了不同的看法。小王認為，在A國的旅遊市場上，旅遊客源集中程度比較高，採取專營性銷售渠道策略完全符合當地的市場條件，是一項正確的決策。但是，北美地區旅遊客源市場條件與地處歐洲的A國不同。北美地區的地域廣闊，人口是A國的3倍，擁有3萬多家旅行社，其中大型的旅遊批發經營商不下百餘家，它們都擁有較強的客源招徠和組織能力。另外，像美國運通公司這樣的超大型旅行社不可能屈尊與J市的一家中型旅行社建立如同奧林巴斯旅行社與TF國際旅行社那樣的排他性合作關係。因此，小王建議，TF國際旅行社在北美地區的旅遊市場上先採取廣泛性銷售渠道策略，同眾多的旅遊批發經營商建立起比較鬆散的合作關係，並透過一段時間的考察，逐步在該地區的不同州（省）選擇數家具有強烈的合作願望、良好的市場聲譽和企業信譽、較強的客源招徠和組織能力的旅遊批發經營商建立較為穩定的合作關係。換言之，小王建議TF國際旅行社在北美地區旅遊市場上採取選擇性銷售渠道策略，而不是採取專營性銷售渠道策略。姚總經理對小王的建議不以為然，認為他是「嘴上無毛，辦事不牢」，所提的建議是「書生之見，不切實際」。由於姚總經理在TF國際旅行社享有較高的威信，加上他本人歷來十分自負，聽不進他人，尤其是年輕人的不同意見，導致社內的民主空氣稀薄，員工們不敢也不願向姚總經理提出不同意見。所以，小王的建議被輕率地否決了。TF國際旅行社決定選擇北美地區的一家旅遊批發經營商作為在該地區旅遊市場上唯一的合作夥伴。

在這種銷售渠道策略的指導下，TF國際旅行社很快就同位於美國舊金山的新大陸旅行社建立起專營性銷售關係，並正式簽訂了對雙方都有很大約束力的合作協議，規定雙方不得在對方的旅遊市場上與其他旅行社進行合作。

在合作初始階段，雙方都表現出一定的誠意，合作也是愉快的。但是，不久，TF國際旅行社發現，新大陸旅行社只在舊金山地區擁有較大的影響，而對北

美地區的其他州（省）的旅遊者和廣大公眾則毫無影響力。因此，TF國際旅行社無法透過新大陸旅行社打開整個北美地區的旅遊市場。後來新大陸旅行社開始拖欠TF國際旅行社的旅遊團費，使TF國際旅行社出現了壞帳的風險。財務部的馬經理多次提醒姚總經理，但是姚總經理總是以「疑人不用，用人不疑」為由不聽勸諫。一年後，新大陸旅行社通知TF國際旅行社終止雙方的合作關係，並拒絕償還拖欠的旅遊團費。這時，姚總經理才如夢初醒，後悔當初聽不進別人的不同意見，導致TF國際旅行社既丟失了北美地區的旅遊客源市場占有率，又蒙受了重大的經濟損失。

 案例分析

上述案例告訴我們，旅行社在選擇產品的銷售渠道時，必須根據旅遊客源市場的實際情況，全面、綜合、客觀地考察和選擇旅遊中間商。不同的客源市場，有著各自不同的市場條件。因此，在一個市場上運用成功的策略，到了另一個市場就可能不再適用了。旅行社經營管理者必須按照當地的市場條件，選擇最適當的銷售渠道策略，而不能像姚總經理那樣，將一個市場的成功經驗照搬到另一個完全不同的市場上，所謂「橘生淮南則為橘，生於淮北則為枳」，說的就是這個道理。

 案例思考

1.專營性銷售渠道策略具有什麼樣的特點？什麼情況下旅行社適合採用該策略？

2.廣泛性銷售渠道策略具有什麼樣的特點？在什麼情況下旅行社適合採用該策略？

3.旅行社在選擇分銷渠道策略時，需要從哪些方面考慮？

（梁智）

3-3 小記者們的愉快旅行

 案例介紹

某市電視台辦了一期「三色光」小記者培訓班。在培訓班即將結束時，暑假到了，電視台打算組織孩子們去旅遊。該市的電視旅行社得知此情況後，聯繫到了這次組團業務。針對電視台、家長及孩子們的需求，該旅行社開發設計了以江浙地區為目的地的「小記者修學七日遊」產品。電視台的這期培訓班人數不多，為擴大客源，旅行社決定將「修學遊」產品推向市場。

他們首先做了市場調查和預測，瞭解到：該市的中小學生以及家長、教育機構，普遍贊同孩子暑假出行，但對「修學遊」這種出行方式瞭解不多。根據這些調查情況，電視旅行社制定了「修學遊」產品的推廣方案。

「修學遊」的參加者是中小學生，但是，能否參加旅遊活動的決策權，相當一部分掌握在家長那裡。於是，旅行社邀請家長們參加了「修學遊說明會」，與家長們相互溝通，充分瞭解情況，為家長們解惑答疑，使他們安心、放心地送孩子們去「修學遊」。

電視旅行社還瞭解到：暑假裡有很多培訓機構招收了大量的中小學生學習。當培訓學習告一段落後，有些培訓機構打算組織一次帶有總結和獎勵性質的活動。電視旅行社的外聯人員，就分別來到這些培訓機構，向他們介紹「修學遊」產品。有些培訓機構對「修學遊」產生了興趣，但是，對「遊什麼」和「怎麼遊」不太清楚。外聯人員詳細地向他們說明行程及活動安排。培訓機構普遍認為，溪口蔣氏故里遊、參觀寧波電視台並與該台青少年部聯歡、遊「東方明珠」電視塔等旅遊項目，不僅適合青少年的旅遊需求，而且還符合培訓初衷，表示將認真考慮「修學遊」產品。另外，外聯人員還就培訓機構較敏感的組團價格，提出了切實可行的合作方案。

電視旅行社還有一個得天獨厚的優勢，就是與電視台的良好關係。於是，該旅行社在電視台進行廣告宣傳，打出的廣告主題是「修學遊，暑假生活真不

同」，以更迅速、及時、生動直觀的方式，在更大的範圍內宣傳推廣「修學遊」。

在第一個團出發前，家長們提出，是否可以讓導遊在發團前先跟孩子們見見面。這樣，孩子們不但可以熟悉導遊，家長也放心。旅行社覺得這個提議很好，就組織了簡短而熱烈的「發團見面會」。導遊們個個年輕活潑，很快就跟孩子們打成了一片。

對報名參團的孩子，旅行社都做了詳細登記，留下家長和培訓機構的聯繫方式，讓各方面都放心。第一個團的孩子們回來後，有的人拍了照片，還有的人拍了DV作品。旅行社靈機一動，搞了「修學遊」圖片展和「我的難忘經歷」作品徵集，讓孩子們的「修學遊」更值得回味。

當孩子們結束愉快的旅程後，都驚喜地收到了導遊的一份小禮物。電視旅行社的「修學遊」產品成功地打開了市場。

 案例分析

透過對電視旅行社成功促銷案例的分析，我們可以看出，該旅行社之所以能夠成功地銷售了大量的修學遊產品，與其採用的促銷組合方式有很大的關係。首先，該旅行社針對修學遊產品的潛在消費者——在暑期參加各種培訓的中小學生相對集中的特點，採取了人員促銷的策略。這種促銷策略命中率高的特點，使得旅行社能夠提高其產品的銷售效率。其次，該旅行社在廣告媒體的使用方面也有獨到之處。旅行社充分開發自身的優勢資源，利用與電視台得天獨厚的關係，以絕大多數旅行社所不敢企及的電視廣告形式向廣大中小學生及家長進行促銷，對於該社推出的修學遊產品的銷售造成了重要的促進作用。第三，該旅行社對家長們的提議作出了及時的反應，組織「發團見面會」，進一步對產品進行了宣傳。最後，該旅行社重視售後服務，為日後的產品銷售打下了良好的基礎。

電視旅行社銷售修學遊產品的做法，值得旅行社經營者們在產品銷售工作中借鑑。

案例思考

1.人員直接營銷策略具有什麼樣的特點？旅行社該怎樣選擇其促銷對象和促銷方法？

2.旅行社在廣告策略的選擇上應注意哪些方面？

3.旅行社應如何選擇適合自己的促銷方式？

（劉春梅）

3-4 以情動人的銷售策略

案例介紹

河北省某市光彩旅行社的主要目標市場，是當地的各類學校。該旅行社的王總經理認為，這個目標市場的購買方式是團體購買，由學校高層作出購買決策。針對目標市場的特徵，王總經理認為最適宜的促銷方式應是人員推銷，而不是其他的促銷方式。為此，旅行社沒有像其他的旅行社那樣，在媒體上大做廣告，而是派出精幹的銷售人員到學校，與校長、學生工作部負責人、學校團委、學生會負責人等進行直接的接觸。

2004年春，光彩旅行社決定利用該市距離北京較近的區位優勢，策劃以觀看天安門廣場升旗儀式，進行「北京一日遊」活動。王總經理親自帶著一名銷售人員來到該市一所小學推薦此項活動。接待他們的是張校長和教務主任李老師。經過商談，張校長原則上同意組織該校學生參加「北京一日遊」活動。但是，李主任卻提出了一個難題。

原來，該校共有1000餘名學生。其中，計劃參加此次「北京一日遊」的三、四、五、六四個年級共800餘名學生。在這些學生中，父母均為失業人員、家庭困難的約有30名。李主任為難地表示：雖然這次旅遊的費用每人僅40元

（含往返交通費、高速公路過橋費和午餐盒飯），但是這些困難家庭的學生可能無法承擔這筆費用；而且學校由於經費困難，亦無法為這些學生負擔活動的費用。因此，這些家庭困難的學生可能被迫放棄此次活動。她認為這樣將會給困難家庭的學生造成一定的心理壓力。

王總經理聽了李主任的介紹，十分激動地表示，他也出身於貧困家庭，對於這些孩子們的處境十分理解和同情。他向張校長和李主任承諾，絕不能讓一個孩子因家庭困難而失去參加這次活動的機會。為此，光彩旅行社不僅讓這些學生免費參加這次活動，而且還向他們免費提供一份和其他學生一樣的午餐盒飯、一瓶「娃哈哈」牌純淨水和一頂光彩旅行社訂製的旅行帽。聽了王總經理的話，張校長和李主任都很感動。張校長對王總經理說：「以前，其他的旅行社銷售人員來到我這裡，總是千方百計地說服我，讓我們組織學生參加他們組織的旅遊活動。他們在價格上斤斤計較，從來不肯為學校和孩子們考慮。今天，您的善舉讓我很感動。我代表學校和孩子們向您表示感謝。」

在這次旅遊活動中，王總經理選派了經驗豐富的導遊，並且親自帶隊。他們不僅在生活上關心孩子們，而且講解也十分認真和投入，讓孩子們度過了快樂的一天。

張校長和李主任十分感謝光彩旅行社，並且主動介紹其他學校參加光彩旅行社組織的旅遊活動。光彩旅行社和王總經理這種以情動人的銷售策略，為他們贏得了大量的客源，並獲得了良好的經濟效益和社會效益。

 案例分析

光彩旅行社銷售「北京一日遊」產品的成功案例，向人們展示了情感銷售策略在旅遊產品促銷方面所能夠發揮的重要作用。在本案例中，光彩旅行社針對學校中普遍存在的貧困學生現象，採取以情動人的促銷策略，積極向學校推銷其旅遊產品。在促銷過程中，關心和體貼貧困學生，鼓勵支持他們積極參加旅遊活動，使得學校的高層深受感動，最終決定接受光彩旅行社的旅遊建議。光彩旅行社在這次促銷活動中，不僅獲得了預期的經濟效益，而且贏得了良好的社會效

益，並為進一步擴大其在當地學生旅遊市場上的占有率和提升企業在旅遊市場上的聲譽邁出了堅實的一步。

案例思考

1.案例中的旅行社，並沒有完全按產品價格促銷，對此你有何評價？

2.建立良好的客戶關係對旅行社的銷售有怎樣的作用？

3.旅行社採用人員促銷策略的優勢是什麼？如何盡力發揮其優勢以達到產品銷售最佳效果？

（梁智）

3-5 專營性渠道策略的得失

案例介紹

1983年5月，中國北方S市的WP國際旅行社在承接一次大型國際服裝展覽會期間，遇到了一位來自歐洲某國的旅遊代理商施密特先生。施密特先生是導遊由他所組織的一個參展商團到該市參加這次服裝展覽會的。他在展覽會期間，考察了WP國際旅行社接待人員的工作，對他們的工作效率和服務質量極為讚許。施密特先生向負責此次接待服務的WP國際旅行社接待部程經理提出建立合作關係的要求。程經理立即將這個訊息向徐總經理做了彙報。當天，徐總經理帶著該社市場部嚴經理來到施密特先生下榻的飯店，同他就雙方合作一事進行了商談，並且達成了合作的協議。

施密特先生回國後不久，便開始在該國組織旅遊團來華，並交給WP國際旅行社負責接待。徐總經理十分重視這個客戶，指示接待部程經理親自擔任該旅遊團的全程導遊。程經理選派了得力的導遊小湯擔任該旅遊團在S市遊覽期間的地方導遊。徐總經理還責成計調部鮑經理親自負責該旅遊團在華期間的旅遊服務採

購工作。

　　旅遊團回國後，對WP國際旅行社的接待服務十分讚賞，向施密特先生表示感謝，並表示今後還會參加施密特先生的旅行社所組織的其他旅遊活動。施密特先生對WP國際旅行社的接待服務水準十分滿意。在此後的兩年裡，他經常組織旅遊團來華，並將這些旅遊團都交給WP國際旅行社接待。施密特先生是個十分注重信譽的旅遊中間商，從不拖欠旅遊團費。WP國際旅行社也非常重視與施密特先生的合作，將他所組織的每一個旅遊團隊都作為重點團隊來接待。旅遊者們對雙方的服務都很滿意，回國後主動介紹他們的親朋好友參加由施密特先生的旅行社組織的旅遊活動。經過了數年的苦心經營，施密特先生的旅行社已經成為該國頗具實力的大型旅行社。

　　出於長期經營該國旅遊者來華旅遊業務和保證旅遊服務質量的考慮，施密特先生向WP國際旅行社提出了建立緊密合作關係的建議。WP國際旅行社的徐總經理召開管理層會議，研究施密特先生的建議。會上，大家對施密特先生的旅行社與WP國際旅行社數年來的合作進行了回顧，認為該旅行社具有很強的輸送客源能力和良好的信譽，贊成與之發展進一步的合作關係。會後，徐總經理專門致信施密特先生，邀請他來華就合作意向進一步商談。雙方經過認真商談，最終達成協議：施密特先生的旅行社作為WP國際旅行社在該國的唯一代理商，將其所組織的該國來華旅遊者全部交給WP國際旅行社接待；WP國際旅行社不得接待該國其他旅行社組織的來華旅遊者；雙方在聯合促銷方面加強合作，共同承擔風險，共同發展。

　　此後的十餘年裡，施密特先生的旅行社向WP國際旅行社輸送的旅遊者人數逐年增加，WP國際旅行社則向其提供優質接待服務。旅遊者對這兩家的接待服務十分滿意，施密特先生的旅行社在該國旅華市場上的聲譽不斷提高，市場占有率也不斷擴大。WP國際旅行社透過與施密特先生的合作不僅獲得了穩定的、逐年上升的入境旅遊客源，而且還獲得了良好的市場聲譽和可觀的經濟收益。期間，一些來自施密特先生所在國家的旅行社也曾經試圖與WP國際旅行社接觸，建立合作關係，都被堅持誠信的WP國際旅行社所婉拒。施密特先生得知這些情

況後，非常感動，更加堅定了與WP國際旅行社之間的合作。

　　然而，WP國際旅行社在與施密特先生的旅行社精誠合作的20年裡，也有人曾經幾次向該旅行社的總經理提醒：儘管雙方的合作卓有成效，互相信任，但是，為了防止發生意外，WP國際旅行社應該未雨綢繆，制定預案，以免施密特先生的旅行社因人事變動或其他突發事件致使合作無法繼續。然而，該旅行社的高層總是以「疑人不用，用人不疑」的古訓予以拒絕。

　　2004年，施密特先生突患重病去世。施密特先生的女兒將旅行社出讓給了他人。旅行社的新任總經理將其經營方向轉向非洲地區，退出了旅華市場。由於WP國際旅行社事先沒有思想準備，也沒有制定應對的預案，結果，WP國際旅行社不僅失去了一條穩定的客源管道，而且喪失了在該國旅華市場上的立足點，被迫重新開發該國的旅遊市場。

案例分析

　　WP國際旅行社在開發歐洲某國的旅遊市場過程中，採取專營性銷售渠道策略，選擇既有合作誠意，又有經營能力的施密特先生及其旅行社作為合作夥伴。雙方精誠合作，互不猜疑，互不背叛，雙方在長達20年的合作中均獲得了可觀的經濟效益，達到了雙方合作的目的。WP國際旅行社透過與施密特先生的旅行社的合作，在該國的旅遊市場上長期保持較大的市場占有率，獲得了穩定的客源供給。由此可見，WP國際旅行社在產品銷售渠道策略方面是十分成功的，值得中國國內其他旅行社經營者借鑑和學習。然而，該旅行社在合作過程中沒有保持清醒的頭腦，沒有制定合作夥伴一旦發生變故時的應對預案，結果，當危機出現時，束手無策，喪失了長期經營的旅遊市場，其損失是慘重的，教訓也是深刻的。

案例思考

1.旅行社的分銷銷售渠道策略有哪些？各有什麼特點？

2.旅行社該如何選擇旅遊中間商？

3.旅行社該如何管理旅遊中間商？

（梁智）

第四章 採購業務

「兵馬未動，糧草先行」。在旅行社的經營業務裡，住宿服務、餐飲服務、交通服務、景點門票等即為旅遊活動的「糧草」。旅遊活動能否成功，在很大程度上取決於旅行社是否能夠以合理的價格獲得充足的旅遊服務供給。

傳統上，集中採購原則是旅行社在採購活動中必須遵循的金科玉律。事實上，許多旅行社也都透過集中採購獲得了較之分散採購更多的優惠條件和利益。但是，有些旅行社卻反其道而行之，實行分散採購，並獲得了成功。

為了節省開支，降低成本，不少地陪社在旅遊團離開當地的當天，採取安排旅遊者提前離開飯店和辦理離開飯店結帳手續的策略。這是目前中國很多經營中國國內旅遊業務的旅行社在旅遊採購業務中的「潛規則」。由於旅遊者並不瞭解其中的奧祕，在旅行社能夠提供較好導遊服務的情況下，一般不會對旅行社的這一做法提出異議。但是，有些時候，這種做法可能給旅行社帶來意想不到的難題，並造成損失。

「黃金週」是中國旅遊市場上的一個獨特現象。旅遊者在此期間的集中出行，是對旅行社採購旅遊服務能力的嚴峻考驗。如果旅行社能夠從容應對，妥善安排，充分保障旅遊者對住宿、交通、餐飲等服務項目的需求，不僅能夠使旅遊者感到滿意，而且還能夠給旅行社帶來可觀的經濟效益。反之，則可能導致旅遊者的不滿和投訴，給旅行社的聲譽和效益造成損失。

在本章的案例中，有的旅行社因未雨綢繆，在銷售其產品之前採取適當的策略，採購到了價格適當、供給充足的旅遊服務項目，為旅行社的經營活動提供了可靠的後勤保障；有的旅行社審時度勢，靈活地運用集中採購與分散採購的策略，獲得了可觀的經營收益；另外一些旅行社則因為所採取的服務採購策略失

當，或因為對旅遊服務採購業務未予以足夠的重視，未能提供保證質量的旅遊服務供給，結果給旅行社的接待服務造成了被動和損失。這些案例直觀地提醒旅行社經營者，必須充分重視旅遊服務採購業務，認真學習成功者的經驗和汲取失敗者的教訓，為企業的旅遊經營活動建立可靠的旅遊服務保障體系，以滿足旅行社經營活動的需要。

4-1 天津觀光旅行社在西柏坡村包租客房的策略

 案例介紹

2001年，是中國共產黨成立八十週年，一些高等學校打算組織學生到革命老區，天津觀光旅行社總經理周凱認為會成為吸引旅遊者的新產品。周凱決定在旅遊旺季到來之前，搶先採購足夠的客房，以迎接即將到來的旅遊潮。

周凱在2001年2月來到河北省平山縣西柏坡村，包租西柏坡村接待旅遊者的全部住宿設施，租期為當年3月至10月底。西柏坡村委會認為，往年的旅遊旺季時，村裡的旅遊接待設施基本上能夠住滿遊客，但是，在其他時間裡，這些設施往往閒置。現在周凱能夠包租這些設施，使村委會免去了招徠遊客的辛苦，而且能夠得到穩定的收入。對於村裡來說，這無疑是一件大好事。因此，村委會爽快地答應了周凱的要求，雙方以較低的價格成交。

周凱充分利用這一有利的客房價格優勢，在天津市大力招徠和組織遊客前往西柏坡參觀、學習。由於事先包租了充足的客房，所以，天津觀光旅行社組織的遊客在西柏坡參觀、學習期間，從未在住宿方面遇到過任何困難。相反，其他旅行社因無法在當地找到住宿設施，被迫安排其遊客到平山縣城，甚至石家莊的旅館下榻，每天需要驅車數十分鐘甚至1～2個小時才可到達住宿地。有時，天津觀光旅行社未能組織到足夠的客源，便將多餘的客房轉租給其他旅行社。這樣，天津觀光旅行社既幫助了同行，又獲得了更多的收益。

 案例分析

　　天津觀光旅行社在採購西柏坡旅遊住宿服務方面的成功，使其當年開發的旅遊產品得以暢銷。該旅行社的成功，首先得益於總經理對旅遊市場機會的把握。由於周凱能夠及早地發現旅遊市場對於旅遊產品的潛在需求，所以能夠在其他旅行社尚未採取行動之前，搶先包租了西柏坡的全部旅遊住宿設施，從而使該旅行社能夠在旅遊旺季裡為遊客提供充足的住宿設施。其次，周凱等人準確地預測到市場對旅遊產品的需求量，而在當時的旅遊住宿部門和旅遊景區部門尚未意識到旅遊市場上將會出現這一趨向時，又搶先一步以較低的價格採購到理想的住宿服務產品。最後，天津觀光旅行社在保障供給和降低採購價格及成本的前提下，還充分挖掘潛力，將暫時空置的客房轉租給其他旅行社，使其採購到的住宿設施資源的利用率達到最大化，並為旅行社增加了更多的經營收入。天津觀光旅行社在採購旅遊住宿服務產品方面的成功經驗，值得同行學習和借鑑。

 案例思考

1.結合案例思考旅遊服務採購業務對旅行社經營具有哪些重要意義？

2.旅行社的旅遊服務採購業務包括哪些方面的工作？具有怎樣的特點？

（梁智）

4-2 TB國際旅行社撤銷計調部

 案例介紹

　　TB國際旅行社是中國華北地區某省的一家中型旅行社，以組織和接待團體旅遊為主營業務，兼營少量的單項委託服務業務。該社在成立之初，參照當時中國國內多數旅行社的運行體制，採取按照客源市場劃分業務部門的方法，設立了

日本部、歐美部、東南亞部、中國國內旅遊部和出境旅遊部。各個業務部門負責本部的市場開發、產品設計、客源招徠、旅遊接待等項業務。旅行社將各個業務部門作為利潤中心，實行部門利潤核算制，將每個業務部門經理及其員工的收入與本部門完成的利潤額直接掛鉤。

為了加強旅遊服務採購工作，旅行社專門成立了計調部，負責統一對外採購各種旅遊服務項目。各個業務部門必須將其旅遊產品中關於旅遊服務方面的要求，以旅遊接待計劃的形式向計調部提出申請，由計調部按照旅遊接待計劃的具體內容，統一向相關的旅遊服務企業採購各種旅遊服務項目，以便達到保障採購質量、保證服務供給、降低採購成本和提高採購效率的目的。

TB國際旅行社實行由計調部門統一對外採購各項旅遊服務的制度後不久，各個業務部門的經理便接二連三地向劉總經理提出抱怨。其中，日本部肖經理反映，計調部沒有針對日本遊客的消費特點進行採購，所採購的住宿和餐飲服務不能滿足日本遊客的需要，引起了日本遊客的不滿；歐美部的王經理則抱怨，計調部預訂的一些飯店客房價格過高，使歐美部承擔的住宿成本增加，影響了該部的經營利潤；東南亞部的路經理批評說，計調部為他們預訂的一些餐館，飯菜品質低劣，引起了一些遊客的不滿，個別遊客還表示要投訴；中國國內旅遊部的孫經理甚至懷疑計調部的採購人員在採購過程中舞弊受賄，因為計調部為他們採購的一些包機服務，不僅比乘坐民航班機還貴，而且飛機上的服務還很糟糕。他們紛紛要求劉總經理親自過問此事，以便查個水落石出，扭轉該社採購方面的不利局面。

為了消除各業務部門對旅遊服務採購工作的不滿，劉總經理決定親自同計調部的高經理進行一次促膝長談，以便弄清事情真相，找出問題的癥結所在。然而，令劉總經理意想不到的是，高經理更是一肚子的苦水。高經理告訴劉總經理，計調部的全體員工兢兢業業地為旅行社採購各項旅遊服務，經常超時加班，從不計較個人得失。他們付出了很大的辛苦，以確保各個業務部門的需要，並且竭盡全力地同各個相關企業討價還價，力圖說服對方降低產品價格。正是計調部員工的努力，使各業務部門的成本得以降低，經營利潤得以提高，並使這些業務

部門的員工獲得更多的收入。相比之下，計調部的員工只能享受旅行社提供的基本工資和少量的補貼，個人收入遠不及業務部門的員工。然而，令他們委屈的是，這些努力不僅沒有得到大家的承認，反而招致許多責難和誤解。劉總經理事後瞭解到，高經理所講的基本屬實。

為了盡快解決旅遊採購工作中存在的問題，劉總經理召集全社的部門經理開會研究問題產生的原因和解決問題的途徑。大家經過認真、客觀、理性的分析，認為該社旅遊採購工作所出現的問題，是由下列原因造成的：

（1）計調部的人員不直接從事旅遊接待工作，不熟悉旅遊者的消費特點和旅遊者對旅遊服務產品的期望。在採購工作中，他們往往根據旅遊接待計劃的要求採購各種服務產品，而沒有根據旅遊者在旅遊活動中的具體要求和消費特點進行採購。所以，他們所採購的服務產品無法滿足不同旅遊者的實際消費需求，使旅遊者實際感受到的價值遠低於他們的期望價值，由此，造成旅遊者對旅行社接待服務不滿。

（2）直接瞭解旅遊服務產品質量的導遊因各種原因，只能將他們對旅遊服務質量的評價反映給相關業務部門的負責人，而不是反映給計調部。因此，計調部的採購人員難以在第一時間掌握旅遊服務品質的變化情況，更不可能採取相應的調整措施。所以，有些時候，計調部可能在某些旅遊企業提供的服務產品質量已經出現問題時，仍然按照以往對其服務產品質量的印象進行採購，從而引起旅遊者的不滿，並給導遊的接待工作造成困難。

（3）TB國際旅行社是一家中型旅行社，其組團能力和接待能力有限，難以像大型旅行社那樣形成大量的採購能力，在同旅遊服務供應企業的談判中難以獲得較好的價格優惠條件。另外，TB國際旅行社的客源市場比較分散，旅遊者的消費層次較多，使得計調部難以透過集中採購策略獲得一般旅行社採取相同策略所能夠得到的價格優惠。這些客觀因素造成了計調部採購的服務產品價格偏高，由此導致相關業務部門的營業成本相應增加。

（4）計調部人員的工作以保證供給為主要目的。由於旅遊活動所需要的服務項目千差萬別，要求計調部為每一項服務產品的採購價格制定最高限額的做法

不具有可操作性，難以在實際工作中實施。因此，旅行社不可能把降低旅遊採購價格水準同計調部人員的經濟收入掛鉤。換言之，旅遊服務採購價格的高低與計調部人員的經濟利益不具有直接的關聯性。所以，計調部必然會更加重視對旅遊服務供給的保證，而把採購價格的高低放在次要地位。

針對上述原因，劉總經理經過反覆斟酌，並多次召開旅行社高層開會研究，最後，劉總經理代表旅行社高層作出了一項重大決定：撤銷計調部，將旅遊服務採購功能下放到各個業務部門。經過一段時間運營，各個業務部門反映，旅遊服務採購工作的效率和效益都得到明顯的提高。

 案例分析

本案例中的TB國際旅行社不拘泥於被旅行社行業所普遍認同的集中採購原則，撤銷了計調部門，將採購旅遊服務的權力下放到各個營業部門，是一種尊重實際，勇於創新的舉措，為旅行社經營者探索更為有效的採購策略提供了寶貴的經驗。

實事求是，根據企業所處的具體環境和自身所具備的條件，確定最適合本旅行社採購業務實際的策略，是最基本的原則，採購策略可以是集中採購策略，也可以是分散採購策略，或者是其他採購策略。

 案例思考

1.旅行社在旅遊服務採購中可採用哪些策略？這些採購策略的適用範圍是什麼？

2.結合案例談談集中採購策略和分散採購策略各自具有什麼樣的特點。

3.旅行社在進行旅遊服務採購中應遵循怎樣的原則？

（梁智）

4-3 提前退房引起的風波

案例介紹

2003年4月25日，山東省煙臺市某旅行社（下文簡稱地陪社）接待了一個北京遊客團隊。按照接待計劃，地陪社安排遊客遊覽了蓬萊和煙臺市內的主要景點，並安排他們下榻在一家二星級飯店。地陪社的導遊在接待過程中盡職盡責，熱心為遊客提供服務。導遊對旅遊景點和沿途風景的講解風趣幽默，妙語連珠，博得了團內絕大多數遊客的讚許。

按照組團社發來的接待計劃，該旅遊團將在4月28日下午3時乘船離開煙臺，前往大連遊覽參觀。根據旅遊合約，遊客應在午餐後離開飯店。然而，地陪社為了節省開支，增加利潤，決定按照當地旅行社接待慣例，安排遊客在早餐前將行李拿出客房。地陪社在早上8點鐘以前為遊客辦理離開飯店手續，將遊客的行李裝上行李車，運往碼頭辦理託運手續。上午，導遊帶領遊客遊覽煙臺市內的景區。中午，地陪社安排遊客在市內的一家餐館就餐，然後直接前往碼頭登船。

然而，天有不測風雲。4月28日凌晨，煙臺海面颳起大風，港務部門通知所有船隻延遲起航。地陪社向港口方面詢問登船時間，被告知等候另行通知。得知這一消息後，遊客提出回到飯店裡休息。由於地陪社已經辦理了離開飯店手續，飯店已經將客房出租給了其他旅遊者，無法為該團騰出客房。面對這一難題，地陪社的計調部決定，在靠近港口的地方找一家價格低廉的招待所，讓遊客暫時休息。

到了招待所後，多數遊客進入房間休息。團內有一位年輕遊客李先生，進入房間後不久，又單獨一人從客房出來，打算到招待所外面的街道上散步。由於招待所的設施簡陋，樓梯年久失修，沒有照明用燈，樓梯間漆黑一片。李先生高度近視，結果不慎踩空，從樓梯上滑了下去，造成左腳扭傷。導遊聞訊趕來，將李先生送往附近的社區醫院進行治療。經醫生診斷，李先生的左腿軟組織挫傷。醫生為李先生進行了治療後，李先生即隨導遊離開醫院回到招待所休息。

下午5點左右，地陪社的計調部接到港口方面的通知，輪船將於當晚8點鐘起航，前往大連。導遊根據地陪社高層的指示，就李先生是否留在煙臺繼續治療一事，徵求李先生本人和旅遊團全程導遊的意見。由於李先生的傷勢較輕，所以，他本人和全程導遊均堅持隨團離開煙臺，前往大連繼續旅行。地陪社的高層特意派了一輛小臥鋪車將李先生送到碼頭，並由專人攙扶上船。李先生和全程導遊都對地陪社的精心照顧和良好服務表示感謝。

一個月以後，地陪社接到組團社的通知：遊客李先生回到北京後，前往北京市的一家著名醫院進行檢查時，醫生診斷其左腿肌腱拉傷，需要休息兩週。為此，李先生在其家人的導遊下，找到組團社，要求賠償其醫療費、工作薪資損失費、營養費、精神損害賠償費等共計6000元。李先生的家人聲稱，如果組團社不照辦，就向新聞媒體曝光，還要到法院起訴組團社。為了息事寧人，組團社向李先生賠付了6000元。現在，組團社要求地陪社承擔全部損失，否則就將從應付給地陪社的團費中扣除6000元，並且今後將停止與地陪社的合作。

案例分析

從本案例中可以看出，地陪社安排遊客提前離開飯店並辦理離開飯店手續，是一種違約的行為。雖然這樣做能夠為地陪社節省一筆可觀的住宿費用，增加旅行社的收入。但是，這種收入卻是以損害遊客利益為代價的，是一種只顧眼前利益而忽視長遠利益的做法。當輪船因天氣原因不能按計劃起航時，地陪社為了節省費用，安排遊客到一家設施條件差（照明設備的光線不足）的招待所休息，出現了遊客不慎摔傷的事故。雖然遊客應對自己的行為造成的傷害負主要責任，但是旅行社亦應承擔一定的責任，賠償旅遊者的一部分損失。由此可見，旅行社在為遊客採購住宿服務時，決不能為了節省費用而隨意降低採購標準，安排遊客到不具備接待條件的地方入住。否則，一旦因此而出現問題，旅行社將難辭其咎。

案例思考

1.在旅遊採購業務中，旅行社應該怎樣處理和協調保證供應、保證質量與降

低成本之間的關係？

2.案例中的教訓對旅行社採購有何啟示？

（梁智）

4-4 黃金週出遊沒有住處成問題

 案例介紹

2006年5月2日19時，當40名前往H省W旅遊景區遊覽的B市遊客趕到預訂的旅館時，卻被告知所有房間都已住滿，他們不得不臨時尋找住處。這批遊客參加的是B市A旅行社籌辦的W風景區二日遊，按照日程安排，5月2日將住在W旅遊景區迎賓旅館。但是，旅遊車到了迎賓旅館後只停留了兩分鐘，導遊小魏就再次上車，稱要繼續趕路。此間，小魏沒有向遊客解釋原因，只說要改住另一家旅館。經過一個小時左右的顛簸，旅遊車終於在一處地處荒郊的「野火人家」門口停了車。然而，遊客發現此處並非正式旅館，更像是農家院，住宿環境與旅館相差很多，而且房間有限，住不下40人。遊客紛紛回到車內，強烈要求返回迎賓旅館。在僵持了將近兩個小時後，小魏與旅行社負責人聯繫，終於開車把遊客帶回了市區。導遊小魏說，旅行社高層指示，讓遊客自己找旅館住宿，待返回B市後，旅行社將酌情退還住宿費用。可是，對於人生地不熟的遊客來說，在黃金週找旅館並非易事，因此，大家更加不滿。直到22時50分左右，導遊小魏才將遊客分散安排到幾個不同的旅館住宿。

A旅行社一直不重視與旅遊服務供應部門簽訂採購合約，只以口頭協議作為採購的承諾。過去，該旅行社曾經因組團人數不足，臨時取消住宿預訂，並且沒有及時通知旅館，導致旅館方面蒙受經濟損失，所以，該旅行社在一些旅遊景區和旅遊城市的住宿業中口碑較差。此次，迎賓旅館將該旅行社口頭預訂的房間全部包租給了散客，造成該社的旅遊團在黃金週期間出現了遊客無房住的窘境。

 案例分析

從這起A旅行社在「黃金週」期間，因未能向旅遊者提供所承諾的住宿服務，導致旅遊者被迫分散住宿，並引起旅遊者不滿一事來看，該旅行社在旅遊服務採購方面存在較大的問題。

首先，以口頭協議代替採購合約。因為口頭協議對供需雙方的約束力都很差，一旦旅遊供應部門沒有按照口頭協議履行服務項目的供給義務，旅行社將無法追究對方的責任，只能臨時尋找替代的服務產品，從而可能嚴重地影響旅行社的接待服務品質，導致旅遊者的不滿。

其次，該旅行社在旅遊採購活動中，沒有堅持雙方受益的原則。當旅遊團參加人數較少，不能成行時，沒有及時通知旅館方面，給對方造成一定的經濟損失。這種只顧自己的利益，忽視對方利益的短視行為，也是導致此次A旅行社組織的旅遊團不能按照預定的旅遊計劃入住旅館的重要原因。

最後，A旅行社在迎賓旅館未能按照事先的承諾提供住宿服務時，不是本著對旅遊者負責的原則，積極尋找替代的旅館，盡快安排旅遊者入住，而是讓旅遊者在旅遊住宿設施資源十分緊張的「黃金週」期間自行安排住宿，只以酌情退還住宿費用的許諾予以搪塞，是一種極不負責任的做法。

A旅行社在採購活動中傷害合作夥伴的利益於前，又逃脫責任、損害旅遊者的利益於後。這種缺乏自律的做法不僅損害了旅遊者的合法權益，也會進一步降低旅行社在旅遊市場上的聲譽。「殷鑒不遠，在夏后之世」。具有遠見的旅行社經營者應以A旅行社為戒，提高旅遊採購工作中的合約意識，做好旅遊服務的採購工作。

 案例思考

1.結合本案例，思考旅行社與旅遊服務提供商之間該建立什麼樣的關係？旅行社的採購部門該如何去建立和維持這種關係？

2.當旅行社面對諸如案例中的採購問題時，應該如何進行有效地處理以避免出現更嚴重的後果？

3.本案例對旅行社制定有效的預訂策略和退訂策略有何啟示？

（梁智）

第五章 接待業務

　　旅遊接待是旅遊者消費旅行社產品的過程，也是旅行社履行合約義務，向旅遊者提供旅遊接待服務產品的過程。旅遊產品的質量主要體現在旅遊接待工作中，旅遊者對旅行社產品的評價也主要依據他們對旅遊接待質量的感受。因此，旅行社經營者必須高度重視旅遊接待業務的管理。

　　旅遊接待工作的主體，通常由代表不同旅行社的地方導遊、全程導遊和領隊共同組成。他們承擔著共同的旅遊接待服務任務。因此，代表著不同利益方的導遊和領隊能否以旅遊者的利益為重，在工作中積極主動，顧全大局，是旅遊接待工作成敗的關鍵。

　　導遊工作是旅遊服務的核心。導遊應具備良好的職業道德，恪守職業操守，在旅遊接待服務的各個環節中，全心全意地為遊客服務。如果導遊的服務質量不高，尤其是在帶團購物這樣的敏感環節上，若從自己的私利出發，以各種手段和方式獲得不應有的「回扣」，就會損害遊客的利益，也會給旅行社的信譽帶來不良影響。

　　接待計劃是導遊帶團的基本依據。一個優秀的導遊，要能夠根據接待計劃，合理安排旅遊活動日程。

　　近幾年來，在中國旅行社的接待業務中，散客旅遊團的接待量呈上升趨勢。隨著旅遊消費市場的成熟，旅行社將推出越來越多的散客旅遊產品。一些具有遠見的旅行社經營者充分認識到散客旅遊業務對於旅行社今後發展的重要意義，大力開發散客旅遊產品，重視散客的接待工作，取得了寶貴的經驗。

　　在旅遊接待過程中，會遇到航班（車次、船期）延誤（誤點）甚至取消的情況，也會遇到一些意想不到的突發事件。旅行社的接待人員在這種場合下，能否

根據當時的具體環境妥善處理，減輕旅行社和旅遊者可能蒙受的損失，反映出旅行社及其接待人員的應變處理能力。

本章的案例，涉及旅遊接待過程管理、導遊管理、旅遊接待集體合作、旅遊事故處理及回扣問題等諸多方面。有些案例中的成功經驗，能夠為旅行社經營者提供借鑑；也有些案例中的事件，令人觸目驚心，教訓深刻，應引起旅行社經營者的警惕。

5-1 一封來自大洋彼岸的投訴信

 案例介紹

2005年10月31日，北京市S國際旅行社接待部陳經理接到由美國Princess Tours總經理查理·鮑爾轉來的一封信，是對S國際旅行社接待部導遊湯某的投訴。投訴信的全文如下。

鮑爾先生：

我們謹向您解釋為什麼我們對前不久由貴社組織的中國遊評價如此之低的原因，希望能夠引起您的足夠重視，並請您在方便的時候將我們的意見轉達給您的中國同行。

我們十分不幸地遇到了一位十分不負責任的導遊湯先生。他提供的服務很差，而且我們從他那裡得不到多少有用的訊息。一見面，湯先生首先向我們介紹他曾經在中國一家知名的旅行社擔任過重要的高層職務，而且有著25年的從業經歷。然而，在我們看來，他在服飾、語言、態度等方面需要很大的改進。

湯先生陪跟我們在北京遊覽了三天。在此期間，他將大部分時間用於介紹他在世界各地曾經擔任過的重要職務，但是，對於前往遊覽景點途中的風景、建築物等卻往往視而不見，不做任何介紹。雖然湯先生的英語水準尚可，但是他一直喋喋不休地重複那些冗長乏味的幾個故事，或者介紹政府建立的幾個紀念碑，而

忽略了在我們看來更為有意思的景緻。有的時候，旅遊團裡的客人不得不打斷他的枯燥無味的演說，要求他介紹一下車窗外剛剛經過的景物。

在湯先生擔任導遊的旅遊團裡，我們和另外兩對夫婦的年齡都在50～65歲之間，行動毫無困難。但是，我們六人不得不經常警惕地跟著快步如飛的導遊。他的身影常常消失在人流擁擠的旅遊景點，將團內其他行動不便的老年遊客丟下不管。令人震驚的是，他在頤和園帶領團隊遊覽時，竟讓一對乘坐輪椅的老年遊客夫婦順著一條很長的外牆到「北門」去與大家會合，而他指給這對夫婦的方向又十分的含糊不清。但是，我們的汽車停在了距離北門300多公尺左右的地方，我們被迫穿過擁擠的人群和停放的車輛，才來到等候的汽車旁。可以想像，那對可憐的老夫婦是無論如何也不可能找到我們的。結果，我們離開那裡時，那對老夫婦沒有能夠趕到。第二天早上，我們發現，坐在輪椅上的那位老先生受了傷，被送到了當地的醫院。

湯先生在講解時聲音很小，只有少數人能夠聽到，而且，他經常在汽車上只回答坐在前排少數遊客的問題，坐在後面的遊客根本不知道他們在談論些什麼。另外，我們必須指出，湯先生走路時常常健步如飛，在從天安門廣場向故宮博物院行走時，至少有四名遊客因此走失了，最後不得不搭乘其他的車輛回到飯店。湯先生從來不與司機保持聯繫。在為期三天的旅遊活動即將結束時，我們在天安門廣場的一端集合，步行到廣場的對面，穿過了地下通道，然後又走了一個街區，最終發現我們的汽車並不在那裡。無奈之下，我們只好徒步返回到廣場的另一端，然後又走了幾個街區，才找到我們的汽車。我們最終找到汽車的代價卻是又走失了幾名遊客。

還有，在離開飯店前往八達嶺長城遊覽的途中，湯先生安排我們在中途一家由旅行社開辦的「紀念品商店」停留了很長的時間。至於舉世聞名的長城的歷史，湯先生就讓我們自己去遐想了。在接下來的兩天裡，他經常強迫我們光顧更多的商店。

最令我們難以接受的是，湯先生經常提醒我們應該在什麼時間向他付小費。他不厭其煩地告訴每一位遊客，要提前將小費準備好，以免在離開北京時措手不

及。當我們最終將裝有小費的信封交給他時，他不屑一顧，連一點感謝的表示都沒有，甚至在收下小費時竟不用正眼看我們一下。

跟我們在上海、香港和仁川的導遊相比，湯先生簡直不能被稱為一個合格的導遊。他給我們的傷害太大了。

我們懇請您將這封投訴信轉交給湯先生所在的旅行社，並期待著他們的回覆。

祝好！

拉爾夫‧博伊爾

蘇姍‧博伊爾

 案例分析

遊客博伊爾夫婦寫給客源地的組團社並要求轉達中國地陪社的投訴信，真實地揭露了當前中國某些導遊人員在旅遊接待服務中的惡劣行徑，應引起廣大旅行社經營管理者的高度重視。從這封投訴信中，我們可以看出，S國際旅行社在選派導遊方面存在著嚴重的過失。導遊湯某雖然是一名資深的導遊（從業時間長達25年），但是，他卻是一個極端不負責任的旅遊接待人員。這名導遊的業務能力和外語水準都不錯（遊客在投訴信裡也承認這一點），但是，他的職業道德水準卻極為低下。湯某才勝於德，其行為造成的後果尤為嚴重。因此，旅行社在選派旅遊接待人員時，應著重考察其職業道德素養，其次才是其業務能力和語言水準。否則，像湯某這樣德劣的人，必然會給旅行社的接待服務造成極其惡劣的影響，損害旅遊者的合法權益，敗壞旅行社的聲譽。

 案例思考

1.導遊接待服務在旅遊服務中的地位和作用是什麼？

2.在實際接待服務中，導遊人員需要承擔的工作職責有哪些？

3.旅行社在選用導遊人員時，應注重哪些方面的素質？

（梁智）

5-2 八喜國際旅行社的散客業務

 案例介紹

　　山東省青州市八喜國際旅行社透過市場分析，發現國外散客旅遊已超過團體旅遊，中國國內許多地方的散客旅遊人數迅速增長。在總經理王美香的倡導下，八喜國際旅行社大力開發散客旅遊產品，為前來青州市的外地人和青州市本地的居民外出提供各種單項旅遊服務項目。王總經理認為，為廣大的散客提供優質服務，其本身就是對八喜國際旅行社品牌的最好宣傳，勝過任何一種形式的促銷活動。在今天只購買一個單項服務項目的散客，很可能就是明天購買八喜國際旅行社包價旅遊產品的人。

　　八喜國際旅行社發現，許多外地人來青州市的主要目的是到當地一些企業洽談業務，他們通常委託與之進行商業合作的企業代訂旅遊服務產品；而企業往往因缺乏接待經驗和旅遊採購協作網絡，不得不按照門市價格購買飯店客房、餐廳座位或交通票據，使這些商務客人花費較高。另外，由於這些企業沒有旅遊採購協作網絡，沒有定點的旅遊供應渠道，在旅遊旺季時，往往難以保證其業務客人得到所需要的旅遊服務。

　　王總經理認為，八喜國際旅行社可以利用自己的旅遊採購網絡幫助企業解脫困境。她主動同當地的企業聯繫，提出願意為它們代訂各種旅遊產品，保證企業的客人能夠以較低的價格得到較好的飯店客房、餐廳座位和交通票，並保證不向他們收取手續費或其他任何費用。王總經理的提議，得到了青州市許多企業的響應，紛紛委託八喜國際旅行社為它們代訂各種旅遊服務項目。

　　得到眾多企業的授權後，八喜國際旅行社利用其旅遊採購渠道和成熟的旅遊採購經驗，與當地的飯店、餐廳、航空票務中心等旅遊服務部門進行談判。由於

八喜國際旅行社運用了集中採購的策略，使得許多旅遊服務供應部門將其看成是潛力很大的客戶，紛紛給出優惠的價格，希望成為八喜國際旅行社的主要供應商。八喜國際旅行社在與旅遊服務供應部門討價還價中取得了強勢地位，得到了十分優惠的價格和穩定的旅遊服務供給。八喜國際旅行社把從旅遊供應部門獲得的利益轉讓一部分給委託其代訂旅遊服務的企業，企業得到了實惠，感到八喜國際旅行社是值得信賴的合作夥伴，願意與其長期合作。八喜國際旅行社得到了穩定的客源。與此同時，八喜國際旅行社將剩餘的優惠轉化為自己的收入，增加了經濟收益。

 案例分析

　　山東省青州市八喜國際旅行社在開發和經營散客旅遊產品中取得了不菲的成績，其主要原因在於以下三點。

　　（1）高度重視。王美香總經理辯證地理解散客旅遊與包價旅遊之間的關係，認識到今天的散客，可能成為明天的包價旅遊產品的顧客。因此，高度重視散客旅遊產品的經營，為散客旅遊者提供優質服務。

　　（2）反應及時。旅遊市場風雲變幻，機會稍縱即逝。王美香總經理憑藉著她對旅遊市場的敏銳洞察力，發現了當地存在著潛在的散客旅遊需求。她及時作出反應，主動出擊，獲得了當地眾多企業的授權，為其承擔散客接待業務。

　　（3）互惠互利。八喜國際旅行社在經營散客旅遊業務中，不僅努力使自身獲利，而且能夠將一部分利益轉讓給顧客，從而與顧客建立起長期合作關係。這種立足長遠，將企業與顧客之間的關係從單純的買賣關係轉化成長期合作的夥伴關係的做法，值得借鑑學習。

 案例思考

1.散客旅遊產品的主要類型有哪些？

2.散客旅遊業務有哪些特點？

3.結合案例談談散客旅遊接待的要求是什麼？如何在滿足這些要求的同時獲得較好的經濟效益？

（梁智）

5-3 腐爛的人參

案例介紹

東北某高等學校在暑假期間，打算召開一個學術研討會。與會的32名專家學者，來自全國多所高等院校。為了給專家學者們提供良好的會議和生活服務，該高等學校委託C旅行社擔任該次研討會的接待工作。C旅行社在其所制定的接待計劃中，安排了兩次購物活動。研討會的組委會認為，各位專家來自全國各地，對當地的土特產品和民族商品會有興趣參觀和選購，因此沒有提出異議。組委會又徵求了與會專家學者的意見，大家也同意了。

研討會期間，旅行社按接待計劃，為專家學者提供了良好的接待服務，大家對旅行社安排的餐飲、住宿及會議服務等均感到滿意。在會議的最後一天，旅行社安排大家購物。導遊對客人們說，今天上午我們去民族風情一條街參觀和購物。在那裡，大家可以體驗到濃郁的朝鮮族民族風情。客人們都是從事社會科學研究的，聽了導遊的介紹，十分高興。

當大家乘車到達民族風情一條街時，紛紛下車結伴參觀購物。導遊熱心地告訴大家，街上有些商家不可靠，並自告奮勇地帶領大家來到一家據說是「誠實守信，物美價廉」的商店。客人們在導遊熱情的介紹下，購買了許多工藝品。然而，當客人們離開這家商店來到街上其他商店時，卻意外地發現，他們所購買的商品價格遠遠高於其他商店。導遊的解釋是，街上只有他帶大家去的那家商店賣的是正宗產品，所以價格要高些。客人們聽後都將信將疑。

吃過午飯後，有些客人提出，想購買一些東北的土特產帶回去。導遊就帶領客人們去土特產比較集中的一個市場。面對市場裡眾多的經營土特產的商舖，客

人們想自己參觀選購，導遊同意了。但是，當客人們轉了幾家商舖後，感覺價錢較高，且對這些土特產的品種、質量都不太瞭解。於是，就請導遊當參謀。導遊將大家帶到一家商舖，經過討價還價，客人們覺得價格還能夠接受，加上導遊對土特產品質量的介紹和保證，很多客人購買了人參、鹿茸片、木耳等土特產品。

研討會結束後，客人們乘上返程的火車。一位老專家無意中拿出購買的人參，打開包裝盒一看，裡面的人參已經有些腐爛了。其他人一見，也紛紛打開自己購買的人參和鹿茸認真查看。經過仔細檢查，發現很多人參和鹿茸都有不同程度的腐爛。客人們這才意識到上當了。想到千里迢迢，卻帶回去腐爛的土特產品，十分氣憤。於是，他們給研討會的主辦方負責人打電話，反映這一情況。主辦方十分重視這一問題，立即派人與旅行社進行交涉。旅行社總經理十分重視此事，親自進行調查，發現導遊私自帶旅遊者到其「關係戶」購物，所購的產品皆為質次價高的假冒偽劣商品。導遊從中獲得了不菲的回扣。

旅行社總經理立即決定：（1）以總經理的名義，向各位專家學者發出措辭誠懇的道歉信；（2）由旅行社賠償旅遊者因購物所蒙受的全部損失；（3）要求導遊賠償全部經濟損失，從其工資和帶團補助費中扣除；（4）將該導遊做除名處理；（5）將事情經過及處理結果向旅行社全體員工公布，並組織進行一次深刻的職業道德教育學習。

經過旅行社的努力，客人們表示原諒旅行社的過錯，並對旅行社總經理勇於改正錯誤的行為表示讚賞。

 案例分析

導遊變成「導購員」，在旅遊活動中誘騙遊客購買質次價高的「土特產品」，從中牟利，獲取回扣，已經成為當前中國旅遊市場上的一大頑症。本案例中的導遊的所作所為，就是這種惡劣現象的一個典型代表。導遊的這種行為，不僅會給旅遊者的合法權益造成損害，也給旅行社的聲譽帶來嚴重的負面影響。本案例中的C旅行社派遣了貪圖私利、損害遊客利益的導遊，造成遊客誤購質次價高的偽劣產品，引起遊客強烈不滿和投訴，旅行社高層有管理失誤、用人不當的

責任。

C旅行社的高層在接到旅遊者的投訴後，能夠及時採取措施，向遊客誠懇道歉，賠償遊客的經濟損失，嚴厲處罰違規的導遊，並且將事件的經過和處理的結果向全體員工公布，進行職業道德教育，「亡羊補牢，猶未為晚」。這種不護短，勇於承擔責任的做法是值得肯定的。

 案例思考

1.導遊人員在為遊客提供購物消費的服務時，怎樣處理遊客、旅行社、個人及社會等各方利益？

2.為避免出現案例中的事件，旅行社該如何對導遊的實際接待工作進行管理？

3.在出現導遊人員違規事件時，旅行社該如何妥善處理，將不良影響降到最低？

（劉春梅）

5-4 一次成功的散客接待活動

 案例介紹

2005年6月，蘇州N旅行社的導遊小邢接待了一個「周莊水鄉一日遊」散客團。該團的18位散客分別在各自下榻的賓館報名參加N旅行社組織的「水鄉一日遊」活動。當天上午9時許，大家在火車站集合時，小邢才知道，這18位遊客來自四面八方，其中有母女、夫妻、熱戀的情侶，還有單獨參團的。從年齡上看，這些散客當中既有年輕人，也有老年人，還有一位10歲的小朋友。散客團出發後，小邢發現各位遊客彼此不熟悉，團內的氣氛有些沉悶。於是，在致歡迎詞時，他模仿著小品演員范偉的口氣說：「我們都是來自五湖四海，能夠在此相

識，緣分啊。」一句話把大家逗樂了。車內的氣氛開始活躍了。在進行沿途講解時，導遊小邢特別介紹了蘇州的漕運史、絲綢、園林以及經濟開發區等，客人們聚精會神地聽著小邢的講解。

途中，小邢提議讓團內的每一位遊客做自我介紹，得到了大家的響應。其中，最有趣的是那位小朋友。她的介紹繪聲繪影，給大家帶來了快樂。大家介紹完畢後，彼此之間的陌生感消失了。到了周莊後，小邢向遊客們說明了停車的位置、車牌號，並留下了自己的手機號，還特意戴上了一頂色彩鮮豔的旅行帽，以便遊客在較遠的地方也能夠容易地看到他。小邢在購買門票時，建議大家利用這個機會在大門口拍照留念。然後，小邢將門票分發給每一位遊客，請大家留作紀念。大家都覺得這是一個好主意。

周莊的小橋流水、水鄉風情，深深地吸引了遊客們。遊覽中，小邢生動、精彩的講解，給大家留下了美好的印象。購買旅遊紀念品時，發生了一件不快的事情：團內的一位遊客在一家店鋪裡看上了一把黃楊木製成的梳子，隨手拿起來，然後又放下，沒有買。店主不依不饒，硬要客人買下那把梳子。小邢見狀，立即上前與店主進行交涉。最後，店主自覺理虧，不再堅持了。小邢維護了遊客的正當權益，受到了遊客的表揚。但是，小邢卻主動向客人道歉，說由於自己的疏忽，沒有在遊覽前向大家全面地介紹這裡購物時需要注意的事項，給大家帶來了不便，請大家諒解。他這種嚴格要求自己和襟懷坦蕩的行為，博得了團內每一位遊客的好評。

午餐後，小邢帶領遊客前往遊船碼頭。該遊船准乘8人，團裡共有18位遊客，分成兩艘船後，還會餘下兩名客人。小邢考慮了一下，就動員團內兩位單獨參團的男遊客，請他們發揚品格，乘坐另外一條已經坐著6名其他旅遊團遊客的船。兩人欣然同意了。

團內有一位單獨參團的男遊客，對周莊一座座古樸幽雅的小橋很感興趣，一路上不停地拍照。為此，他經常落在旅遊團的後面。小邢敏銳地感到，這名遊客容易走失。於是，他在帶領遊客每到一處景點和離開該景點時，都不忘招呼這位客人。在自由活動時，小邢憑著自己對周莊景區的瞭解，主動帶著那位客人來到

一個傳統手工作坊，向他講解了作坊古樸的建築風格和作坊製品的獨特工藝，還介紹客人認識了兩位飽經滄桑的老藝人。這次參觀，使那位客人喜出望外，一個勁兒地感謝小邢的熱心幫助。

在返程的路上，小邢又帶領客人參觀了蘇州絲綢研究所，向他們介紹了名聞遐邇的蘇州刺繡工藝。當這次愉快的旅遊活動結束時，原本素不相識的遊客們相互之間建立起了友誼，也留下了對導遊小邢和他所代表的N旅行社的良好印象。

 案例分析

本案例中的導遊小邢是一名十分稱職的導遊。他之所以能夠成功地接待來自不同地方、原本互不相識的18位遊客，讓大家度過愉快而美好的一天，同他高度的敬業精神、熱情友好的態度、幽默的談吐、淵博的專業知識和訓練有素的帶團能力分不開。

小邢在接待散客之初，便能運用幽默風趣的語言向遊客們致歡迎詞，表明他具有豐富的接待經驗和親和力，在一開始就博得了遊客們的好感，給遊客一個美好的第一印象，為以後的導遊講解工作能夠順利進行打下了良好的基礎。

小邢在導遊過程中，不僅能夠為遊客們繪聲繪影地講解每一處景點，還能夠處處留心個別遊客的行蹤，時時提醒，避免因個別遊客走失給旅遊活動造成的不便，顯示出他細緻的工作作風。

小邢在遇到難題和突發事件時，能夠保持頭腦清醒。在遊船座位不足時，他根據散客們的不同情況，設身處地地為遊客著想，動員單獨參團的遊客與其他旅遊團的遊客共乘遊船。當遊客與攤販發生爭執時，他又能夠挺身而出，據理力爭，維護了遊客的合法權益。

一名優秀的導遊是散客接待活動的核心人物。他（她）的高度責任心、嫻熟的導遊講解技能和處理突發事件的能力，成為旅行社成功接待散客的必備條件。旅行社必須重視對散客接待人員的挑選和培訓，以便能夠派遣更多像小邢那樣的導遊為散客提供優質服務，提高旅行社在旅遊市場上的聲譽。

案例思考

1.案例中的這種「一日遊」的選擇性旅遊項目具有怎樣的特點？

2.經營選擇性旅遊項目時，旅行社該怎樣做好接待工作？

3.接待選擇性旅遊這種散客業務時，導遊人員的工作重點應放在哪些方面？對導遊人員的素質應提出哪些要求？

（劉春梅）

5-5 我們的目標是一致的

案例介紹

2004年夏季裡的一天，吉林市的某旅行社接待了一個由48名香港遊客組成的旅遊團。導遊小田擔任該團在吉林市「松花江一日遊」的地陪。上午8點30分，小田在吉林市的火車站迎接旅遊團。她主動找到該團的領隊，熱情地向其做自我介紹。領隊是一位40多歲的女士。她見小田年紀很輕，就態度傲慢地說：「你帶團有多長時間了？我們可是個大團啊！我的客人要得到最好的接待。」小田沒有計較她的態度，表示一定盡最大的努力，為遊客們提供最好的服務。接著，小田就招呼遊客們上汽車，提醒大家帶好隨身行李和其他物品，並很有禮貌地清點了旅遊團的人數。然後，她吩咐司機開車離開火車站，前往旅遊景點。在車上，小田熱情地歡迎大家來吉林市旅遊，並十分謙遜地介紹了自己的專業背景和職業經歷。她熱情友好的態度和爽快大方的作風，給旅遊者們留下了良好的第一印象。領隊這時也開始流露出些許的笑意。

在前往旅遊景點的途中，小田不僅認真而生動地進行沿途講解，而且還發揮自己歌喉甜潤的優勢，為客人們唱起東北民歌，博得了遊客的陣陣掌聲。另外，小田還教遊客學說東北話，介紹東北民俗和東北特產「三寶」。遊客們都認為年

輕的小田聰明、活潑、有才華，待人熱情、誠懇，對她產生了好感。

在路過阿什哈達摩崖石刻時，領隊突然提出，要停車帶遊客下去遊覽。小田耐心地向她解釋說，午餐的時間已經訂好，如果在這裡停留，就會耽誤大家用餐。她建議在返程時再來遊覽。可是，領隊依仗著自己的資歷深，看不起小田，惡聲惡氣地固執己見，並威脅說，如果小田不聽她的話，回去就要向旅行社投訴，讓旅行社總經理炒小田的「魷魚」。小田認為不能當著客人同她爭吵，但是，又不能順從她的不合理建議。於是，便轉而向遊客徵求意見。遊客都支持小田，指責領隊的無理舉動。有位遊客甚至表示回去後要向領隊所在的旅行社投訴，讓老闆炒她的「魷魚」。這時，小田反而向客人耐心解釋，說明領隊的建議確實出自一片好意，只是由於不瞭解午餐已經訂好的事實，而自己事先也忘了向領隊通報此事，才出現了誤會。她請遊客們不要責怪領隊，並且向領隊和遊客道歉。在這種情況下，領隊很感動，不再堅持己見。

到達松花湖風景區時，遊客們對湖光山色的美景讚不絕口。小田按照活動日程，帶領大家乘船遊湖。這時，領隊突然大聲指責小田，說遊船的等級太低，必須換成豪華遊船才能遊湖，否則，就要帶領遊客們拒絕登船，並且要向旅行社提出投訴和索賠。面對領隊的又一次粗暴干預，小田並不氣惱。她認為不應在遊客面前暴露導遊與領隊之間的分歧。於是，她把領隊請到一邊，耐心地向她介紹當地的旅遊設施，指出旅行社所租用的遊船是當地品質較好的船隻，安全方面有絕對的保障，而且這也是兩家旅行社事先商定的遊船等級。小田還拿出了對方旅行社確認旅遊設備的傳真給領隊看。這樣，領隊才無話可說，只好答應讓客人登船遊湖。

在遊湖時，遊客們興高采烈地或憑欄遠眺，或拍攝美景，只有領隊一個人坐在甲板上，臉色蒼白，冷汗冒出。小田見狀，趕忙走過去扶她進艙休息，又給她拿來礦泉水。

然而，在午餐時，領隊又突然發難，指責景區的飯菜品質差，特別有一盤魚片裡的個別魚片中沒有將魚刺剔除乾淨，說她實在不能容忍這種欺客行為，回去後一定要投訴。小田立即與餐廳經理進行協調，將沒有剔除乾淨的　魚片撤

下，重新做了一盤將魚刺剔除乾淨的　魚片。當服務員將熱氣騰騰的　魚片端上餐桌時，遊客紛紛向餐廳服務員和小田表示感謝，但是卻對領隊的粗暴行為表示厭惡。為了樹立領隊在旅遊團裡的威信，小田委曲求全，特意向遊客說明，領隊這樣做是為了維護遊客的利益，大家應該感謝她。

領隊經過幾次挑剔和指責，發現小田態度上不卑不亢，工作井井有條，心胸十分地開闊，相比之下，自己作為一個年長者，反而心胸狹窄，態度粗暴，不禁感到羞赧。於是，她向小田解釋說，她原本計劃休假，因正值旅遊旺季，公司人手不夠，老闆派她出來帶團，她感到十分不悅，所以產生了牴觸情緒，一路上總是借找地陪的差錯來出這口惡氣。沒想到小田年紀輕輕，卻如此的有涵養，幾次容忍她的挑剔行為，還在遊客的面前維護她的面子，使她十分地感動。

在返回吉林市的途中，領隊不僅不再與小田為難，而且還積極主動地配合她的工作。在汽車經過阿什哈達摩崖石刻時，小田踐行前言，請司機停車，帶領遊客下車遊覽了30分鐘，並作了認真的講解。遊客和領隊都感到非常滿意。

當旅遊團離開吉林市時，遊客們依依不捨，領隊握著小田的手說：「這次給你添麻煩了，但是我們的合作很愉快。希望很快再次見面。」望著載著遊客們的火車徐徐駛離站台，小田欣慰地笑了。

 案例分析

領隊、全陪和地陪構成旅遊接待集體。這個接待集體能否密切配合，是旅遊接待工作成功與否的關鍵。然而，在旅行社的接待過程中，有時卻可能出現領隊、全陪和地陪之間不能很好的配合，甚至相互指責、相互拆台的事情。其結果往往是兩敗俱傷，招致旅遊者對整個旅遊接待集體的不滿和厭惡。

本案例中的導遊小田儘管年輕，卻是一個能夠顧全大局的人。面對領隊的多次挑剔和責難，她從旅遊接待的大局出發，在堅持接待計劃的前提下，採取了適度忍讓，以情感人的策略，妥善地化解了領隊的多次刁難和指責。當遊客對領隊的錯誤做法表示反感時，小田沒有幸災樂禍，煽風點火，而是誠懇地向遊客進行解釋，主動替領隊承擔責任。小田正是透過這種既堅持原則，又維護團結的方

法，感動了領隊，最後化解矛盾，圓滿地完成了旅遊接待任務。

　　導遊小田的做法，值得所有從事旅遊接待的人員學習。因為只有領隊、全陪和地陪共同做到顧全大局，求同存異，相互理解、相互尊重、相互配合，才能夠使旅遊接待集體保持團結，更好地為旅遊者提供服務。

案例思考

1.導遊與領隊合作的基礎和出發點是什麼？

2.結合案例談談導遊該怎樣與領隊共事？

（劉春梅）

5-6 導遊變更旅遊計劃之後

案例介紹

　　2005年的「五一」黃金週期間，四平市某旅行社組織了赴南京、蘇州、黃山、上海八日遊的雙臥旅遊團。該團共有38名遊客，其中包括22名女遊客。將近一半的遊客以家庭成員的方式參團。該團於第一天晚上乘上前往南京的火車，於第三天凌晨4時許抵達南京。下車後，導遊小楊帶領遊客前往下榻飯店。早餐後，小楊通知大家8點30分在飯店外面的停車場集合出發，前往旅遊景點參觀。遊客們覺得乘坐火車長途旅行十分辛苦，問小楊可不可以將出發的時間往後推遲一些。小楊回答說已經確定了活動日程，無法修改，請大家克服一下。遊客見小楊的態度十分堅決，就沒有堅持自己的意見。

　　旅遊團在南京只停留了一天。導遊小楊帶著遊客先後參觀和遊覽了中山陵、雨花台、總統府、梅園新村，晚上還遊覽了秦淮河。每到一個景點，小楊都耐心地講解，大家聽得也十分認真。一天下來，大家都覺得收穫很大，只是由於休息的時間太少，很多人都覺得有些累了。

第四天早晨，小楊發現有5位遊客起床晚了，沒有到飯店的餐廳用早餐。8點30分，小楊集合全體遊客，乘車前往蘇州參觀遊覽。途中，小楊精神飽滿地對沿途風光進行講解。但是，遊客們都很安靜，對他的講解沒有多少反應。他意識到大家的體力沒有得到恢復，有些疲勞了。於是，他取消了原定的途中娛樂活動，照顧客人們休息。到了蘇州，大家的精神狀態好多了。午餐時，小楊又提醒遊客在飯後喝些茶水，以提神解乏。大家都稱讚小楊善解人意。

下午，遊覽拙政園時，遊客們的興致很高，拍了很多照片。在楓橋景區和寒山寺參觀時，小楊發現有兩位年紀較大的女遊客不願意繼續走路了，就建議她們到寒山寺上香後，先回到汽車上休息，順便幫助照顧兩位不願逛廟的小遊客，讓他們的家長安心遊覽。在返回飯店的路上，有些客人對小楊說，蘇州很好玩，可是他們實在太累了，今晚哪兒也不想去了。小楊聽後，心裡的感覺很複雜。晚餐後，是自由活動時間，沒有一位遊客想外出。小楊就到每個房間去看望客人，並徵求大家的意見。小楊告訴大家，隔天的活動日程是到黃山遊覽。黃山是本次旅遊活動的重點項目，為了能夠使大家玩得輕鬆，他決定將早上的出發時間推遲一個小時。遊客們都覺得這個決定很好，表示贊同。

經過一夜的休息，加上早晨出發的時間較晚，大家在黃山遊覽期間，玩得很盡興。大家對黃山優美的景色讚不絕口，流連忘返。看到遊客們精力充沛，小楊暗自慶幸自己調整了出發時間，切實感到了日程安排要有張有弛的必要性。

可是，在旅遊活動的最後一站上海，小楊發現日程安排上存在一些問題。原來，該團計劃白天在上海遊覽南京路並安排了較多的購物時間。晚上，安排遊覽外灘。但是，小楊發現，遊客在南京路遊覽時，購物的興致不高，早早地就回到了車上。此時，距離晚餐時間還早，遊客們無所事事。小楊靈機一動，立即同地陪商量，將原定於晚餐後參觀城隍廟的計劃提前到下午。當地導遊意了小楊的建議，並立即帶領遊客前往城隍廟參觀。遊客對城隍廟的建築風格、特色商店和老店鋪很感興趣，紛紛拍照，並購買了許多上海特色的紀念品。晚餐後，地陪和小楊又帶著大家遊覽了享有盛名的上海黃浦江外灘。

在返程的車上，小楊向客人徵求關於旅遊活動安排的意見，大家都稱讚小楊

能夠根據大家的身體狀況隨時調整活動日程，旅遊活動進行得有張有弛。大家感到很滿意。

 案例分析

在中國國內旅遊市場上，不少遊客由於缺少旅遊方面的經驗，往往對旅遊活動的辛苦程度估計不足。同時，他們還總是希望能夠充分利用時間，觀賞更多的旅遊景點和項目。為了迎合旅遊者的這種想法，以便能夠吸引更多的客源，旅行社在制定旅遊接待計劃時，通常會把活動日程安排得比較緊湊。然而，當旅遊活動開始後，一些旅遊者可能會因為平時缺乏鍛鍊、年齡較大或身體虛弱等原因，難以適應旅遊活動的緊張節奏，感到身心疲勞。更有甚者，個別遊客可能因此而生病。為了防止出現這些情況，身處旅遊接待第一線的導遊必須根據當時的實際情況，在徵得遊客同意的前提下，及時對活動日程予以適當調整，以緩解遊客的緊張與疲勞。

本案例中的導遊小楊是一名稱職的旅遊接待人員。當他發現有些遊客因過於勞累，對旅遊活動的興趣減弱時，不是一味地堅持原定的活動日程，而是適時適度地對活動日程進行微調。這樣，在保證遊客能夠遊覽、參加計劃中規定的主要景點和活動項目的同時，又給予遊客一定的休息時間，使他們能夠盡快恢復體力和精力，更好地參加後面的旅遊活動。

小楊在接待過程中時時處處為遊客著想，從主動提醒遊客在飯後飲用茶水，到安排年紀大的女遊客提前回車休息和關照小遊客，無處不體現出他對遊客無微不至的關心和體貼。正是由於小楊對遊客的關心和照顧，贏得了遊客對他的工作充分的支持，從而保證了旅遊活動的順利進行。

在旅遊過程中變更旅遊計劃和活動日程，是一件十分敏感的事情。旅行社因接待人員在接待過程中擅自變更旅遊計劃，往往會引起遊客的不滿甚至投訴。然而，凡事都不會是絕對不變的。導遊在接待工作中，既要按照事先同遊客達成的旅遊協議提供服務，也應根據實際情況對不切合實際的活動內容或時間安排作適當的調整。導遊在調整旅遊接待計劃時，不僅應堅持遊客自願與合理而可行相結

合的原則，而且應透過優質服務，獲得遊客的尊重和信任，使變更旅遊計劃的行為得到遊客的充分理解和支持。小楊正是以其優質的服務贏得了遊客的普遍好感和高度信任，才使調整旅遊計劃得到遊客的大力支持，從而保證了旅遊接待任務的圓滿完成。

案例思考

1.在哪些情況下，導遊可以調整旅遊接待計劃和活動日程？

2.當旅遊接待計劃和活動日程需要調整和變更時，導遊該如何去實施？

（劉春梅）

5-7 不要讓遊客留下遺憾

案例介紹

2005年的冬季，吉林市某旅行社的導遊小陸接待了一個來自香港的旅遊團。按照接待計劃，旅遊團抵達後的第二天早上，旅行社安排他們去松花江邊欣賞霧　，並遊覽松江中路的景觀帶。從當地的天氣預報來看，第二天的霧　景色會很好。小陸為旅遊活動做了充分的準備。

第二天早上，小陸帶領遊客出發。旅遊團裡的很多人是第一次體驗到千里冰封的北國風光，很想步行到江邊。因為飯店距離江邊很近，小陸同意了遊客步行到江邊遊覽的要求。當小陸導遊遊客走上江橋時，感覺到風力較大，可能會影響霧　的形成，心裡不禁有了幾分擔心。

到了江邊，雖然霧　出現了，但是，卻比較稀少，而且很快就會脫落。於是，小陸改變了以往先講解、後遊覽的常規導遊方式，讓遊客們抓緊時間拍照和欣賞霧　奇景。她一邊引導客人欣賞柳樹上綻放出的銀白色花朵的細節，讓客人體會霧　的晶瑩剔透，一邊向遊客講解霧　的成因、出現條件和觀賞要領。當她

發現了幾棵掛著濃密霧　的松樹時，便連忙招呼遊客前來觀賞和拍照。客人的情緒始終十分高漲。大家對小陸的敬業精神和熱情的服務態度十分欣賞。

當太陽升到天空，霧　已經基本上脫淨時，按照當地旅行社業的接待常規，觀賞霧　的活動應該結束了。但是，小陸卻發現遊客們遊興不減。為了讓遊客們不留下遺憾，小陸徵求了領隊的意見後，決定延長在江邊的遊覽時間。於是，她將遊客集中起來，向大家講解了清朝的康熙皇帝和乾隆皇帝在松花江邊的傳奇故事，以及松花江與長白山的民間傳說。遊客們一邊觀賞松花江上的冰雪美景，一邊興趣盎然地聽小陸的講解，被她那豐富的知識和風趣的語言所傾倒。

講解完畢，小陸又提議遊客到江邊堆雪人、打雪仗。大家十分高興地接受了這個建議。於是，小陸一邊組織遊客，一邊教給這些來自炎熱的南國遊客打雪仗和堆雪人的技巧和要領。遊客在江邊上玩得很起勁，一直到了中午，才依依不捨地離開美麗的松花江邊。

回到飯店後，小陸不顧疲勞，來到每一位客人的房間，提醒客人多喝些熱水，並適當地休息。午餐時，她主動找到餐廳經理，請廚房將原定的湯菜改為明火加熱的方式，使這些同冰雪打了一上午交道的南方遊客能夠始終喝到熱湯。小陸細心周到的服務和對遊客無微不至的關心體貼，使遊客和領隊十分地感動。大家在離開吉林市返回香港前，依依不捨地同小陸告別，表示回去後要把這段美好的經歷告訴家人和親朋好友，讓更多的人來吉林市旅遊。

　案例分析

「不要讓遊客留下遺憾」，這句十分質樸的語言，充分體現了導遊小陸的高尚職業道德水準。小陸在此次接待工作中值得稱道的主要是以下三點：

（1）強烈的責任感。小陸在此次接待過程中，表現出了強烈的責任心。當她意識到受天氣變化的影響，霧　的景觀可能將很快消失時，為了不讓遊客留下遺憾，她放棄了先講解後遊覽的常規導遊方式，改為邊觀賞、邊講解，使遊客能夠在霧　消失前欣賞到美景。

（2）難得的主動精神。小陸在接待工作中，充分顯示了主動精神。當霧消失後，她本可以按照旅行社的接待常規，理所當然地結束在江邊的遊覽活動。但是，為了讓遊客感到更加滿意，她主動延長在松花江邊的遊覽時間，並組織來自亞熱帶地區的遊客們盡情地開展冰雪活動，使遊客得到了超值的服務。

（3）無微不至的關懷。小陸對遊客表現出的無微不至的關懷，主要體現在她細心地調整了遊客們的菜單，使這些不習慣北國冰雪天氣的南國客人在遊玩後，能夠始終喝到熱湯，保持身體的溫暖，防止傷風感冒。

責任感、主動精神和細心關懷，這些優良品質是每一個導遊所應具備的，也是旅遊接待工作取得成功的重要條件。

案例思考

1.結合案例談談導遊人員需要具備怎樣的從業素質？

2.導遊該如何在實際工作中堅持「滿足客人需要」的原則？

（劉春梅）

5-8 汽車在途中拋錨之後

案例介紹

2001年，河北省衡水市B旅行社組織當地教育界的人士前往長沙和張家界旅遊。旅行社十分重視這次旅遊活動，特意派遣該社經驗豐富的導遊小董作為該團的全程導遊。一路上，小董對旅遊者關照有加，服務周到，遊客感到十分滿意。

為了搞好這次旅遊活動，B旅行社特意委託該社在湖南省的長期合作夥伴——長沙市H旅行社作為地陪社，並且在接待計劃中專門強調旅遊團的成員都是衡水市教育專家，要求對方予以充分的重視，提供優質接待服務。H旅行社接到B旅行社的通知後，立即向該社霍總經理彙報。霍總經理指示接待部經理，一定

要委派經驗豐富的導遊擔任該團的地陪，並且要認真落實每一個接待環節。按照霍總經理的指示，接待部經理委派經驗豐富的導遊老方擔任該團的地陪。

旅遊團抵達長沙後，老方熱情地到長沙火車站迎接這批來自燕趙大地的教育工作者。按照旅遊計劃，他先帶領旅遊團遊覽了長沙市的旅遊景點。第三天下午，老方帶領旅遊團乘車前往著名的風景區——張家界市遊覽參觀。途中，導遊老方認真地向遊客們介紹沿途的風光，並風趣地回答他們提出的各種問題，大家都十分高興。

然而，當汽車行駛至張家界市時，汽車突然熄火拋錨。劉司機趕緊下車查看。原來，由於這一段時間正值旅遊旺季，大量旅遊者從全國各地來到張家界遊覽參觀，導致當地的旅遊用車十分緊張。劉司機駕駛的客車剛剛送走了一個來自上海的旅遊團隊，未經檢修就被派來接待這個旅遊團。據劉司機講，在接待上海的旅遊團隊時，就感覺到車況有些問題。他曾經向汽車公司的高層和調度員反映過，要求汽車檢修後再用於接待旅遊團隊。但是，汽車公司的高層認為眼下是旅遊旺季，正是汽車公司增加收入的大好時機，停一天的車會給公司造成很大的經濟損失。因此，公司的高層要求調度員依然派劉司機駕駛這輛車上團。結果，汽車壞在了路上。

劉司機修車時，全陪小董與地陪老方盡力安撫遊客。他們讓遊客們下車，到蔭涼的地方休息。小董還出錢向路邊的雜貨舖購買了一些當地的水果，分給遊客們品嚐。遊客們雖然焦急，但是看到劉司機汗流浹背地修車，全陪和地陪都在想方設法地照顧大家，心裡也就踏實多了。

經過近1個小時的修理，劉司機勉強將汽車發動起來。小董走過去將一瓶礦泉水遞給劉司機，讓他稍事休息。與此同時，小董和老方招呼遊客上車。等到遊客都坐穩後，劉司機小心翼翼地駕駛著汽車向張家界方向出發。又經過1個多小時的行程，大家終於安全抵達張家界市的賓館。當晚，小董和老方關照劉司機好好休息，並安排遊客觀賞了張家界市的夜景。遊客都感到很欣慰。

不料，第二天早上，劉司機在發動汽車時，發現汽車又出了毛病，必須將汽車送到當地的修理廠進行檢查和維修。為了不耽誤遊客前往天子山等風景區的遊

覽活動，劉司機建議地陪老方在當地零星租車。但是，由於事先沒有準備，老方身邊所帶的錢不夠用。見此情景，小董立即打電話向衡水市的B旅行社李總經理請示。李總經理接到電話後，認為遊客的利益是第一位的，決不能因為汽車出現故障而耽誤遊客的旅遊活動。於是，李總經理一方面指示小董先墊付租車的費用，保證遊客的遊覽用車需要。另一方面，李總經理又立即打電話與長沙市的H旅行社霍總經理聯繫，要求對方設法提供一輛完好的汽車，前往張家界市替換出故障的汽車，保證遊客安全順利地返回長沙市。霍總經理接到李總經理的電話後，馬上做了相應的準備。

兩天以後，當旅遊團按照旅遊計劃準備從張家界市返回長沙市時，發生故障的汽車仍未修好。幸虧長沙市H旅行社霍總經理及時派了一部新的汽車來張家界市，將遊客安全地送回了長沙市。當天晚上，遊客在小董的帶領下，乘上北上的列車返回。

 案例分析

本案例中，無論是河北省衡水市的B旅行社還是湖南省長沙市的H旅行社，其經營者和接待人員在遇到突發事件時所採取的措施都是妥當的，是他們良好的職業素質和應變能力的具體體現。

全陪小董和地陪老方都是十分稱職的旅遊接待人員。他們在突發事件面前，始終能夠保持冷靜的頭腦，悉心照顧和安撫遊客，贏得了遊客的信賴。同時，他們嚴格遵守旅行社關於應對突發事故的相關制度，及時向旅行社的高層請示，並且遵照高層的指示妥善處理了這次突發事故。

河北省衡水市B旅行社的李總經理和湖南省長沙市H旅行社的霍總經理在得知突發事故發生的消息後，能夠及時與對方溝通訊息，以旅遊者的利益為重，分別作出了墊付費用和更換車輛的決定，使得旅遊團在張家界市的旅遊活動沒有受到影響，表現出這兩家旅行社經營者處理複雜情況的較高決策能力和管理水準。

但是，本案例中唯一令人感到不安的是汽車公司高層的做法。如果他們能夠

認真聽取劉司機的彙報，並採取適當的措施，這次事故本來是不會發生的。汽車公司的高層希望在旅遊旺季裡得到更多的經濟收入，本來是無可厚非的。但是，讓汽車「帶病行駛」卻是一種對遊客的合法權益極不負責任的做法。這種做法不僅損害旅遊者和旅行社的利益，也會給汽車公司的形象造成負面影響，損害汽車公司的長遠利益。

案例思考

1.結合案例，思考當旅遊事故出現時，接待人員該如何進行妥善處理？

2.旅行社該如何促使旅遊供應單位（如汽車公司、飯店、景點）保證服務質量？

（梁智）

5-9 航班取消造成的風波

案例介紹

2002年4月，中國南方S市的D旅行社組織當地居民一行35人，前往華東地區的一個著名旅遊景區進行為期2天的參觀遊覽活動。該景區距離S市較近，如果乘坐汽車，只需5個小時。但是，D旅行社為了迎合一些市民沒有乘過飛機，想在旅遊過程中乘坐飛機的心理需求，將該旅遊團設計為「雙飛團」，即旅行社安排旅遊團乘坐飛機往返於S市與旅遊目的地之間。

到了預定出發的當天清晨，D旅行社的導遊小趙準時帶領遊客乘車抵達機場，並順利地辦理了登機手續。遊客通過安全檢查，進入候機大廳等候登機。

然而，已經過了航班的預定起飛時間後，機場方面仍沒有發布請旅客登機的消息。看著乘坐其他航班的旅客不斷通過登機口登機起飛，一些遊客開始著急了。他們嚮導遊小趙詢問飛機起飛的確切時間。已經在旅行社工作了3年的導遊

小趙此時也有些沉不住氣了。她來到機場的問訊處，瞭解飛機是否誤點及機場方面遲遲不宣布誤點和誤點時間的原因。機場人員答覆說，承擔此次航班的飛機尚未抵達機場，所以旅客必須耐心等待。等到飛機抵達機場，並完成再次起飛的準備工作後，機場方面才會通知旅客登機。聽到機場方面的答覆後，小趙無奈地回到了候機廳，向遊客進行解釋，並請求大家耐心等待。

到了下午1時左右，機場方面派人給每位旅客送來一份盒飯和一瓶礦泉水，並告訴旅客，飛機可能在下午到達機場，並計劃在晚飯前從機場起飛。聽到這個消息，有些遊客擔心萬一飛機不能像機場許諾的那樣在當天晚飯前起飛，旅遊計劃有可能會被大大地縮水。因此，他們向小趙建議，向航空公司提出退票要求，改乘火車或汽車前往目的地。然而，小趙擔心辦理退票手續比較麻煩，又寄希望於機場方面能夠履行承諾，安排飛機在當天晚飯前起飛。於是，她沒有聽從這些遊客的建議，也沒有及時向旅行社的高層彙報，自行決定讓遊客在候機廳裡繼續等待。

令小趙沒有想到的是，當天下午5時30分左右，機場宣布，當天前往該目的地的航班取消，改為隔天上午9時45分起飛。小趙聽到這個消息，不禁大吃一驚，遊客們也感到非常的失望。此時，小趙只好打電話向旅行社的高層請示。旅行社的王副總經理得知這一消息後，立刻指示小趙將旅遊團帶回旅行社。

當旅遊團乘車回到旅行社時，D旅行社的嚴總經理也已經聞訊趕到。嚴總經理、王副總經理和接待部的徐經理將遊客們請進會議室。大家剛一坐定，嚴總經理便代表旅行社向遊客表示誠懇的道歉。遊客在候機廳裡浪費了整整一天的時間，感到疲憊不堪，心情十分沮喪。其中一些遊客向嚴總經理抱怨導遊不聽他們退掉飛機票、改乘汽車前往目的地參觀遊覽的建議，結果不僅浪費了大家的寶貴時間，還使這次旅遊活動無法順利進行。個別旅遊者的情緒十分激動，提出讓旅行社雙倍賠償他們的旅遊費用並給每位遊客賠償2000元作為精神損失的補償，甚至還威脅說，如果旅行社不答應他的要求，就要到市旅遊質量監督所或者市消費者協會去投訴，還要向當地的媒體曝光。

嚴總經理、王副總經理和徐經理再次向遊客道歉，並承諾退還全部旅遊費

用，每人賠償1000元。然而遊客堅持要求更多的賠償。最後，經過旅行社高層的反覆道歉和勸說，遊客才同旅行社達成和解協議，D旅行社退還全部旅遊費用，向每一位遊客賠償經濟損失和精神損失1200元，並向每一位遊客呈交一份由嚴總經理親筆簽名的道歉信。

D旅行社因這次旅遊活動的取消，蒙受了近5萬元的經濟損失。

案例分析

在本案例中，D旅行社的接待工作是失敗的，其教訓也很深刻。

首先，D旅行社的接待計劃存在著嚴重的隱患。作為僅有2天活動日程的旅遊計劃，選擇「雙飛」形式作為遊客往返客源地和目的地是很冒險的。作為經營中國國內旅遊產品的旅行社，應該對中國目前一些民航公司的服務質量有清醒的認識，應該看到一旦航空公司不能履行或不能準確地履行其所承諾的運輸義務，則旅行社組織的旅遊活動可能會受到嚴重的影響，甚至會被迫取消。然而，D旅行社為了迎合一部分遊客希望乘坐飛機旅行的願望，吸引更多的客源，開發了這個旅遊產品，為此次旅遊活動被迫取消隱藏了危險的後患。

其次，導遊小趙作為一名從業3年的導遊，應該具有一定的旅遊接待經驗和臨危處置的能力。但是，她由於不願意承擔辦理退票手續和安排遊客乘坐其他交通工具前往目的地的麻煩任務，又輕信機場方面毫無約束力的承諾，拒絕了遊客提出的合理建議，結果錯失了挽救這次旅遊活動的良機。

最後，導遊小趙沒有及時向旅行社的高層如實彙報情況和請示處理辦法，導致旅行社的高層既無法及時掌握旅遊團行程的動向，也難以作出應對意外事故的決策，使挽救這次旅遊活動的最後一線希望也落空了。

總之，旅行社路線設計的不合理、導遊的處置失當和旅行社高層沒有及時掌握相關訊息，造成了旅遊活動的取消，給旅遊者和旅行社都帶來了嚴重的損失，其教訓是深刻的，發人深省。

案例思考

1.旅行社在旅遊產品設計時應如何實施質量管理，以避免出現案例中的旅遊事故？

2.在本案例中，客人集中指責導遊的一意孤行。那麼在實際工作中，導遊該怎樣做才能既發揮接待工作的獨立性又堅持適當的請示制度？

3.旅行社對導遊人員的接待工作該如何管理？

（梁智）

5-10 遊客購物的尷尬

案例介紹

2006年「五一」黃金週期間，某市D旅行社組織了一個港澳五日遊旅遊團，共有36名遊客。在香港遊玩購物的路上，當地的導遊李某不厭其煩地向遊客介紹：「香港是著名的購物天堂，珠寶首飾比中國便宜30%⋯⋯」第一個購物地點為KJ凱旋珠寶製造有限公司，李某給每位遊客發一個號碼牌，安排解說員介紹產品，之後就是讓大家看貨購物。見此情景，團內的一名遊客劉女士不禁產生疑問：怎麼沒有見到知名的香港珠寶品牌？但出於對導遊的信任，她沒有直接向李某提出自己的質疑。在這個珠寶公司裡，商品的標價高得出奇，但銷售小姐有權直接打5.5折。儘管這樣，劉女士還是覺得不合算。導遊李某見此情景，立即幫助劉女士去找公司的經理。經過討價還價，經理最終答應給劉女士購買的商品打4折。經理告訴劉女士說這已經是最低價了。於是，劉女士購買了一枚「天然斯里蘭卡藍寶石戒指」和一條「原裝義大利進口手鏈」，每件商品6000元港幣。當時銷售小姐還說手鏈質地是全K金的。之後，導遊李某又帶著旅遊團來到第二個購物地點，同樣的購物程序又重複了一遍。令人奇怪的是，看起來大同小異的珠寶在這個購物點明顯比上一個珠寶公司便宜很多。劉女士對剛才所購商品的價

格產生了懷疑。為避免上當，劉女士沒有再購買任何東西。接下來，導遊李某又連續帶遊客去了幾個購物場所。大家的購物熱情慢慢降低了，導遊李某的臉色也越來越難看了。劉女士發現，導遊李某帶他們去的地方幾乎看不到香港本地人，其中有的商店還貼出「本店僅為會員提供服務」的招牌。劉女士不明白，她們這些初來乍到的遊客怎麼可能擁有這些商店的會員資格呢？於是，她對剛才所購珠寶產生疑問，就打電話請中國的朋友幫她去當地商場看看她買的這類商品到底值多少錢。經朋友詢問後得知，每件商品的實際價格不到3000元人民幣！得知價格相差如此懸殊後，劉女士就產生了退貨的念頭，而且購物發票上也清楚地寫明可以退貨。第二天，劉女士返回KJ凱旋珠寶製造公司找到那位經理。經過半個小時的據理力爭，經理最終同意每件商品各退還1000元港幣。在陌生的香港，為確保安全，劉女士只好接受。離開購物店後，劉女士發現戴在手腕上的手鏈出現了斑點。這時她才明白：手鏈根本不是什麼全K金的，只是鍍了一層薄金！這次港澳遊讓劉女士吃虧上當，花高價還買了假貨。

返回後，劉女士向D旅行社提出了投訴。該旅行社十分重視遊客的投訴，立即向導遊該旅遊團的領隊趙某調查。趙某自知理虧，只得向高層承認劉女士在香港期間曾經向他反映過購買珠寶價格過高的問題，但是否認劉女士向其反映過購買的是假貨的問題。由於趙某不願意得罪當地的導遊，同時又從李某那裡收到了一些好處費，所以就沒有幫助遊客劉女士與售假的商店進行交涉。D旅行社的高層在調查清楚事實真相後，當即作出決定：（1）由接待部經理專程到劉女士家中，向其誠懇地道歉；（2）立即向香港的接待旅行社提出交涉，要求對方盡快為劉女士辦理退換貨事宜；（3）立即解聘趙某；（4）在全社範圍內通報此事，並組織全體員工進行討論，從中吸取教訓；（5）扣發接待部經理的當月獎金津貼，並責令其作出深刻的書面檢查。

不久，香港的接待社答覆，説已經為劉女士辦理了退貨手續，將貨款全部匯給了劉女士，並向劉女士和D旅行社表示歉意。另外，該社還解聘了導遊李某。數日後，劉女士給D旅行社的高層打來電話，説她已經收到了匯款，並對旅行社認真負責的態度表示滿意。

 案例分析

　　本案例中所反映的問題，在目前國外旅遊市場上具有相當的普遍性。近年來，一些旅行社為了爭奪客源，採取削價競爭的手段，以超低價位的產品吸引那些對於價格十分敏感而又缺乏旅遊經驗的遊客。然而，作為企業，這些旅行社不可能做虧本的生意。為了牟取利潤，它們以「零團費」、「負團費」為誘餌，透過增加遊客購物的時間和次數等方式，從商家地裡獲取高額回扣。這樣，旅行社便將其因低價競爭所產生的經濟損失轉嫁到了遊客的身上。旅行社僱用的一些導遊受到利益的誘惑，與當地的接待人員或不法商家相互勾結，利用商家與遊客在商品的品質和真偽、商品價格等方面存在的訊息不對稱，欺騙在這方面處於弱勢的遊客，誘騙他們購買質次價高的假冒偽劣商品，從中漁利。這些違規和違法行為，嚴重地損害了遊客的合法權益。

　　D旅行社在此次事件中負有一定的責任。該旅行社為旅遊團所選派的領隊趙某為了個人的私利，不惜損害遊客的合法權益，默許當地接待人員和不法商家欺騙遊客，從中獲得好處。趙某的惡劣行為表明，該旅行社在員工招聘、員工教育、員工培訓、員工考核、員工管理等方面，存在著嚴重的問題。作為D旅行社委派的領隊，趙某在導遊旅遊團期間的這種不法行為，是一種職務行為，所造成的後果應由委派他的旅行社承擔全部責任，負責賠償遊客劉女士所蒙受的全部損失，並應根據國家的相關規定，向劉女士支付一定的補償金。

 案例思考

　　1.在本案例中，組團旅行社在選擇香港地方接待社方面是否存在失誤？應如何避免？

　　2.組團旅行社應採取哪些措施避免遊客在目的地購物時上當受騙？

　　3.旅行社經營者應從本案例中吸取哪些教訓？

<div style="text-align:right">（梁智）</div>

第六章 人力資源管理

　　旅行社業是一個勞動密集型的行業，也是一個智力密集型的行業。對於一家旅行社來說，人力資源往往構成其主要的資源。因此，擁有大量具有一定的旅遊專業知識和業務能力的專門人才，是旅行社培育其核心競爭力的必要條件。有的旅行社業憑藉其所擁有的人才資源而興盛，有的旅行社則因為失去了關鍵性的人才而一蹶不振。

　　旅行社在選拔人才時，不僅需要有一套科學的人才選擇和績效考評制度，還需要有責任心極強的人員負責具體的實施。旅行社經營者應秉持公心、任人唯賢、唯才是舉，善於發現和使用人才，排除那些嫉賢妒能的人的干擾，為人才的選擇和發展創造可靠的制度環境和工作環境。

　　旅行社的人才具有較強的流動性，「楚才晉用」現像在旅行社行業裡屢見不鮮。如何留住企業所需的人才，並從外部引進各類為企業發展所急需的人才，是擺在每一個旅行社經營者面前的重大課題。旅行社的經營者應高度重視人才的培養和引進，透過提高人才的收入、提供繼續深造和發展的機會、搞好企業內部的人際關係等措施，營造出良好的工作環境和生活環境，留住本企業的人才，吸引外面的人才，為企業的生存和發展奠定堅實的人力資源基礎。

　　退休人員在離開工作職位後，通常賦閒在家，侍弄花草，照看孫輩，頤養天年。然而，在這些人中間，不乏經驗豐富、能力卓越、身體健康之人。適當地聘請一些具有豐富經營管理經驗或良好人際關係的退休人員，能夠使旅行社獲得寶貴的人才，為旅行社的經營管理、市場開拓、公關協調、建立協作網絡等作出新的貢獻，從而提高旅行社的經營效果和管理效率。

　　一些旅行社為了節省開支，降低成本，不管國家相關法規和規章制度，擅自

聘用沒有導遊資格的人員充當導遊。由於這些人員沒有經過規範的導遊服務訓練，缺乏相關的導遊服務知識，不具備獨立帶團的能力，往往會在導遊服務過程中因服務質量低劣或責任心不強，引起旅遊者的不滿和投訴。更有甚者，個人無證導遊可能會因其服務差錯給旅行社惹來官司。旅行社經營者必須克服急功近利的思想，依法進行人力資源的開發和管理，決不應為了貪圖一時的利益而違反國家法規，最終導致害人害己，危害企業。

6-1 令人深思的旅行社總經理選拔過程

案例介紹

1998年，J市WS旅行社的張總經理因年屆六旬，申請退休。該社所屬的TBS旅遊發展集團（控股）總公司經過研究決定，同意張總經理退休。同時，總公司決定派總公司的紀律檢查委員會副書記孫某、人力資源部總監劉某和工會副主席李某前往WS旅行社，召集中層幹部以上的人員，進行民主測評，推薦新的總經理人選。

WS旅行社是一家成立時間較早的國有企業，由於歷史的原因，該社存在著嚴重的幫派系，其中，該社散客部副經理王某曾任接待部經理。三年前，他因擅自向旅遊者索要小費和多次帶旅遊者到非定點商店購物，從中收取大量回扣，遭到旅遊者的投訴。當時，該社副總經理石某在社務會上提出，應該給予王某行政處理，並且調離接待部門。張總經理接受了石某的建議，給予王某行政記過處分，並調到散客部任副經理。另一名副總經理趙某為了拉攏王某，私自將會議情況告訴了王某。從此，王某便對石某懷恨在心，伺機報復。另外，銷售部經理許某認為，石某年富力強，是其升遷的障礙。當王某找到許某，說明聯絡其他人反對提名石某繼任總經理，而要推選趙某出任此職時，兩人一拍即合。隨後，他們便分頭私下串聯，煽動對石某的不滿情緒，極力吹捧趙某。

總公司派來的孫某、劉某和李某來到WS旅行社後，不做任何調查研究，立

即召開中層會議，宣布進行民主測評，推選總經理的繼任人選。孫某甚至在會上說，這次充分發揚民主，誰得到的選票多，誰就是下一任總經理。當時，張總經理曾表示異議，向他們提出忠告，要求他們慎重行事。但是，孫某等人對此置若罔聞，我行我素。選舉後，孫某將選票帶回總公司。不出所料，趙某獲得的選票最多，順理成章地當上了總經理。

趙某就任總經理後，王某等人認為他們為趙某的「榮升」立下「汗馬功勞」，要求趙某予以「報答」。趙某不顧其他副總經理的反對，擅自決定為王某「平反」和「恢復名譽」。不久，趙某又提拔許某為總經理助理。趙某的做法，在員工中間引起強烈的不滿。另外，由於趙某只善於拉幫結派，以小恩小惠收買他人，對於旅行社業務一竅不通，特別是他頑固地認為，旅行社開展促銷活動是「浪費金錢」，應該實行個人承包，導遊接待旅遊團應向旅行社繳納「人頭費」。結果，不到兩年，WS旅行社在趙某的領導下，市場占有率日漸縮小，接待品質下降，旅遊者投訴不斷，經營效益連年滑坡，甚至到了虧損的地步。WS旅行社開始拖欠員工工資，一部分業務骨幹相繼跳槽，到其競爭對手那裡另謀出路。

直到此時，總公司的高層們才發現趙某不能勝任，決定將其調到總公司擔任「正處級研究員」，行政級別不變。同時，總公司的高層們考慮派孫某等人到WS旅行社，召開中層幹部會，進行民主推薦，選拔該社的繼任總經理。

 案例分析

TBS旅遊發展集團（控股）總公司的領導者透過民主測評的方式為其下屬的WS旅行社選任總經理，其動機是好的，比起一些國有旅行社的上級部門採取的傳統的直接任命方式有著明顯的進步。但是，良好的動機不意味著必然會導致理想的結果。TBS旅遊發展集團（控股）總公司的高層在這次為WS旅行社選擇總經理的整個過程，可以說是從良好的願望出發，得到的卻是糟糕的結果，教訓是深刻的，發人深省。總的看來，TBS旅遊發展集團（控股）總公司高層在為WS旅行社選擇總經理的過程中存在以下幾點失誤。

（1）決策草率。WS旅行社存在著較為強烈的派系情緒，不利於公正地推選出作風正派、素質較高、能力較強的總經理。作為該旅行社直接上級的TBS旅遊發展集團（控股）總公司的高層，本應清醒地認識到這個問題。但是，該公司的高層顯然對WS旅行社的派系問題認識不足，在沒有排除派系因素的情況下，貿然決定採取以在旅行社中層管理人員中間進行民主推選的方式來選拔總經理，顯然失之草率。

（2）選人不當。TBS旅遊發展集團（控股）總公司指派的孫某、劉某和李某顯然不是主持民主測評和民主推選的稱職人選。他們像欽差大臣一樣，下車伊始，不做任何調查，便在中層幹部會上宣布民主測評和推選總經理的決定。這樣，在一部分人已經私下串通，其他人尚沒有任何思想準備的情況下，倉促進行總經理人選的推薦，必然會導致推選程序的不公正和推選結果的不公平。

（3）方法失當。TBS旅遊發展集團（控股）總公司為WS旅行社選擇總經理的方法存在著嚴重的失當。該公司不是全面地考察總經理人員所具備的職業素質、知識水準、領導能力，而是只憑一次簡單的投票，就決定總經理的人選。這種不當的選擇方法被一些居心叵測的人所利用，把趙某這樣一位只善於拉幫結派，施展小恩小惠，對現代旅行社的經營管理一竅不通的人推上了總經理的高位。

由此可見，TBS旅遊發展集團（控股）總公司在人力資源管理的制度和策略上都存在著嚴重的弊端。WS旅行社在趙某擔任總經理期間出現的效益滑坡、市場占有率減少、人才流失等惡果，TBS旅遊發展集團（控股）總公司的高層們實難辭其咎。

 案例思考

1.旅行社在選拔聘用總經理等高層管理人員時，應該注重考察候選人哪些方面的素質？對人才素質的評價依據是什麼？

2.案例中在選拔總經理人選時採用了民主測評的方式，但結果卻適得其反。這是否說明民主測評的方式並不適合於高層管理人員的選拔呢？你認為選拔管理

人才的有效方式是什麼？

3.結合案例，思考旅行社的人力資源管理部門該如何建立一套科學的管理人員選拔聘用體系？

（梁智）

6-2 旅行社的「楚才晉用」現象

案例介紹

韓梅從旅遊專科學校畢業後，應聘到A旅行社工作。她先做了兩年的導遊，並在接待部門做了一年的內勤工作。韓梅工作認真負責，待人熱情友好，博得了旅遊者的多次表揚。她所制定的接待活動日程，嚴謹周密、可操作性強，受到接待部經理的好評。接著，又到計調部門從事了三年的旅遊服務採購業務。在此期間，每當旅遊旺季來臨，韓梅總是在關鍵時刻，成功地按照旅遊接待計劃採購到交通票據和飯店客房。在淡季時，她所購買的旅遊服務的價格又總是十分的優惠，為旅行社節省了大量的費用，使旅行社的營業成本得以大幅度的降低。韓梅透過自己的不懈努力，成長為旅行社公認的業務骨幹，並且在當地旅行社行業小有名氣。

然而，就在一週前，韓梅向旅行社提交了辭職報告。她的舉動令許多人不解。旅行社的總經理更是感到十分意外。他立即約韓梅談話，試圖弄清韓梅辭職的真實原因，並盡力挽留她。經過談話，總經理終於瞭解到韓梅辭職的原因。

原來，A旅行社是一家國有企業，總經理只有經營權，卻沒有用人權。旅行社的一些重要部門負責人，多由上級長官推薦。去年年初，旅行社的上級單位——省旅遊集團的一名副總推薦其外甥女馬某到旅行社擔任計調部經理。此人不學無術，嫉妒心理強。馬某在擔任計調部經理後，雖然也認為韓梅是一個不可多得的業務骨幹，在工作中對她多有倚重。但是，由於馬某擔心韓梅可能因業務能力出眾，會將其架空，所以不僅不信任韓梅，還經常提防她。馬某的褊狹行徑，

令韓梅感到十分壓抑。她曾經遞交了一份建立旅遊服務採購協作網絡的建議書呈交馬某，但是，馬某卻連看都不看，就將這份建議書棄置櫃中。

另外，旅行社的人事部經理喬某是一個心胸狹窄、嫉賢妒能，卻又不學無術的人。她依仗著在市政府的某部委當主任的公公的勢力，在旅行社中拉幫結派，專門排擠那些不順從她的人。韓梅作為一名業務骨幹，不屑於同這樣的人為伍，結果得罪了喬某。所以，當韓梅提出想去旅遊學院進修的請求時，喬某一口拒絕，還蠻橫地說：「旅行社離開誰都行。要想外出學習，就必須辭職。業務骨幹也沒有什麼了不起的。」韓梅覺得在這家旅行社裡無法得到發展。恰巧，一家民營旅行社——B旅行社的董事長十分看重韓梅的業務能力和敬業精神，多次誠懇地邀請她加盟。韓梅雖然對A旅行社有一定感情，也認為該社的總經理具有良好的個人品質和工作能力，並且對她很重視，但是，想到馬某、喬某等人的褊狹行徑，經過權衡利弊後，她還是拒絕了A旅行社總經理的誠懇挽留，來到了B旅行社。

韓梅一到B旅行社，董事長立即召開全社的歡迎大會，並當場宣布任命她為總經理助理兼計調部經理。韓梅非常感激民營旅行社董事長對她的知遇之恩，工作十分努力。她除了主持計調部的日常業務工作和管理工作外，還針對本部門新員工多、業務能力有待提高的現狀，經常組織多種形式的業務培訓。她和部門裡的員工一道，在董事長和總經理的支持下，大力擴展業務領域，建起了一個高效率的旅遊服務採購協作網絡，既為旅行社的接待服務質量和市場開拓提供了有力的保障，又使旅行社的營業成本得以大幅度降低。

韓梅一直想進修深造，但是，由於剛剛進入B旅行社，覺得不好意思馬上提出這個要求。另外，想到在A旅行社曾遭到喬某刁難，她在這個問題上一直心有餘悸。然而，出乎她的意料，在一個大型會議團的計調及接待任務完成後，B旅行社的人事部經理王某主動通知她，說董事長已決定派她去中國國內一家著名的旅遊學府進修一年，由旅行社承擔全部的學費、住宿費、往返交通費，並提供一筆生活補貼。此外，B旅行社的總經理還決定，在韓梅外出進修期間，其工資全部照發。臨行前，董事長和總經理分別找她談話，囑咐她珍惜這次機會，努力學

習，不要惦記著家裡和工作。總經理還承諾，韓梅在學習期間家裡出現任何困難，旅行社一定全力以赴地幫助解決。韓梅對此十分感激。在學習期間，她不僅努力學習，而且利用各種機會宣傳旅行社，透過現身說法，為旅行社招攬人才。

韓梅學成後，回到B旅行社。又是兩年的時間過去了，她現在已經擔任了該旅行社的副總經理，負責計調業務和員工培訓工作。韓梅在這家旅行社一直工作得十分出色，在當地旅行社行業享有較高的知名度。一些旅行社不惜重金聘請她，都被婉言謝絕了。韓梅覺得，B旅行社為她提供了溫馨的工作環境和良好的個人發展空間，使她的才能得到了充分的發揮。她要用更出色的工作業績來回報企業。

 案例分析

在本案例中，A、B兩家旅行社的負責人都很看重韓梅，欣賞她的工作能力和職業素質。然而，由於這兩家旅行社的人力資源開發與管理環境迥異，導致A旅行社的業務骨幹跳槽到B旅行社，上演了一出現代旅行社版的「楚才晉用」。

從韓梅在A旅行社的遭遇可以看出，該旅行社的用人制度是落後的，對人才的成長起著阻礙和窒息的作用，無法激勵能力出眾的員工充分發揮其聰明才智。在這種制度安排下，馬某、喬某這種不學無術、嫉賢妒能之輩能夠飛揚跋扈，而像韓梅這樣具有真才實學又不趨炎附勢的業務骨幹則不可能發揮其才能，真是「黃鐘毀棄，瓦釜雷鳴」。

A旅行社的總經理在韓梅被迫跳槽一事上亦存在著不可推卸的責任。雖然他器重韓梅，欣賞她的專業素質和業務能力，但是他既不能夠為韓梅這樣的人提供大展才能的機會，又不能夠阻止馬某、喬某等人的倒行逆施。在他這種「善善而不能用，惡惡而不能去」式的軟弱領導下，A旅行社的人才生存環境十分惡劣，最終導致了韓梅的跳槽。

與A旅行社相反，B旅行社的高層在人力資源開發與管理方面的所作所為卻是可圈可點的。他們慧眼識才，在韓梅離開A旅行社轉入B旅行社後，該社的高層立即委以重任，表現出他們求賢若渴的心態和廣攬人才的胸襟。他們沒有因為

韓梅來自競爭對手陣營而輕視她，而是對她的工作給予大力的支持，使其能夠充分地施展才能。

B旅行社的高層關心人才的成長。他們主動為韓梅提供深造機會，並在生活上為她做了妥善的安排，使她在學習期間能夠免除後顧之憂，全力以赴地學習專業知識。

這個「楚才晉用」的案例對於A旅行社來說，教訓是深刻的，對於B旅行社來說則是一次成功的人才資源開發。

 案例思考

1.旅行社該如何實施人員的配置、考評、培訓、晉升等人力資源管理職能，從而建立公平有效的用人機制？

2.結合案例談談員工職業開發對旅行社和員工個人發展的雙重意義。

3.透過案例中韓梅的選擇，談談能有效激勵員工的因素包括哪些？旅行社該採用怎樣的激勵方式，有效且持續地提高員工滿意度？

（劉春梅）

6-3 大通旅行社業務骨幹的流失

 案例介紹

中國南方V市的大通旅行社是一家以接待中國國內旅遊客為主要經營業務的旅行社。該旅行社自成立以來，在總經理王某的領導下，企業規模和客源管道不斷擴大。在不到5年的時間裡，大通旅行社從最初名不見經傳的小旅行社，發展成為V市一家頗具實力和影響的中型旅行社。

王總經理擴大企業規模和客源管道的主要途徑，是利用相對優厚的待遇和職位從其他旅行社中招聘具有業務能力和客戶關係的人員。近年來，脫離其他旅行

社投奔到王總經理旗下的業務骨幹已有10餘人。王總經理分別委以他們重任。其中，孫某、史某和柴某還分別被任命為計調部經理、市場部經理和市場部副經理。這些人的到來，確實給大通旅行社帶來了一些重要的客戶，為旅行社的壯大作出了重要貢獻。

然而，這種透過挖其他旅行社牆腳獲得人才的人力資源開發與管理模式，既給大通旅行社帶來了短暫的興旺發達，也為其日後人才流失和經營陷入困境埋下了隱患。

2001年3月，大通旅行社市場部副經理柴某和該部門的3名業務骨幹突然提出辭職，並且在1個星期後出現在其競爭對手長虹旅行社。柴某擔任長虹旅行社的總經理助理，那3名業務骨幹也分別成了長虹旅行社的市場部經理和副經理。不久，曾經長期與大通旅行社合作的華北兩家重要的客戶不再向其輸送客源。後來，有人發現在長虹旅行社接待的遊客中，有許多來自不再和大通旅行社繼續合作的那兩家華北地區的客戶。同年6月，大通旅行社的市場部經理史某直接向王總經理提出擔任副總經理的要求。當他的要求被拒絕後，也提出了辭職，並且在7月份到大通旅行社的另一個主要競爭對手青春旅行社，擔任該社的副總經理。市場部的兩名業務骨幹不久後也追隨史某離開大通旅行社，到青春旅行社任職。他們的離去，直接導致由他們長期負責聯繫的珠江三角洲地區主要客戶中斷與大通旅行社的合作，並轉而與青春旅行社合作。2002年1月，計調部經理孫某也因對王總經理工作作風不滿離開了大通旅行社。孫某雖然沒有從旅行社帶走任何客戶，卻把旅行社的採購協作網絡帶到了一家新成立的旅行社。

接二連三的業務骨幹出走，給大通旅行社的經營帶來嚴重困難。大量業務骨幹跳槽到競爭對手那裡，也造成大通旅行社在市場競爭中處於極其不利的態勢，其市場占有率大大縮小。2002年，大通旅行社的接待人數、接待人天數、經營收入和經營利潤都出現了大幅度下滑。這種情況，使得大通旅行社內部人心浮動，員工們開始對旅行社的前景悲觀失望，紛紛盤算著另尋出路。大通旅行社經歷了短暫的興盛後，終於衰落了。

 案例分析

從本案例中可以看出，大通旅行社以利誘的方式，從其他旅行社那裡招聘本企業所需的人才，確實獲得了短期的效益，並且打擊了競爭對手。從這一點來看，這種策略似乎是有效的。

然而，這種單純以利為誘餌的人才開發策略實際上是不會獲得長期成功的，而且還必然會給採取這種策略的旅行社造成惡果。因為這些人既然能夠為利而來，當然也能夠為利而去。一旦大通旅行社不能夠繼續填滿這些人的欲壑，他們就會毫不猶豫地背棄企業，另謀「高就」。正是由於大通旅行社過分依賴這些以利為重的「人才」開展經營活動，當這些人離開大通旅行社時，才給旅行社造成如此嚴重的損失。

由此可見，君子愛「才」，當取之有道。旅行社經營者應透過建立良好的人才開發管理制度和創造人才發展的優越環境，使企業內部的人才安心工作，使企業外的人才樂於加盟。旅行社經營者應不僅要努力延攬各種人才，以優厚的待遇留住人才，還要加強企業文化建設，根據不同人才的能力和需求，努力為其創造能夠充分發揮能力的環境，以感情留人和事業留人，使人才能夠充分發揮其作用，為企業的發展作出貢獻。

 案例思考

1.本案例中的旅行社採用的是典型的外部聘用的人才開發管理戰略，結合案例思考這種外部聘用戰略的利弊。

2.若旅行社採用內部晉升的人才開發管理戰略，又會存在哪些優勢和劣勢呢？

3.試分析旅行社該如何選擇人才開發戰略，以及如何有效實施該戰略。

（梁智）

6-4 八喜國際旅行社開發退休幹部資源的啟示

 案例介紹

　　山東省青州市八喜國際旅行社總經理王美香，對旅行社的人力資源開發有著獨到的見解和做法。她把旅行社的人力資源分成四大類型，即（1）曾經在其他旅行社工作過，具有豐富工作經驗和較強業務能力的人員；（2）經過旅遊專業訓練，擁有旅遊院校的畢業證書或結業證書的青年人；（3）曾經在旅行社工作，現已退休但是身體尚好的人員；（4）政府部門和其他行業的退休幹部。

　　王美香把退休幹部看成旅行社經營中不可或缺的人才資源。她經常登門拜訪一些德高望重的老幹部，虛心向他們請教，聆聽這些在經營和管理方面具有豐富經驗的老幹部的指教。這些老幹部為王美香的誠懇態度所感動，經常為八喜國際旅行社事業的發展獻計獻策。

　　王美香聘請了7名退休老幹部到旅行社任職。這些老幹部不僅在長期工作中積累了豐富的管理經驗，而且與政府部門及其相關行業有著良好而廣泛的人際關係網絡。這些經驗和人際關係網絡是旅行社不可或缺的寶貴資源。王美香和八喜國際旅行社根據老幹部各自的特長，聘請他們在不同的崗位上發揮其優勢。例如，一位曾經長期在農業部門工作的老幹部退休後，被王美香聘請到八喜國際旅行社擔任顧問，主要負責開拓當地農業部門的旅遊客源市場和開發農業旅遊產品，由於這名老幹部在當地農業部門擁有良好的人際關係，所以很快就打開了局面，使八喜國際旅行社在農業旅遊市場上贏得了較大的占有率和可觀的經濟收益。

　　王美香還聘請從青州市一些政府部門退下來的老幹部，在政府部門協調新客源管道的開發與建設、旅遊服務採購協作網絡的建立與完善、旅遊產品促銷等職位上擔當重要的角色。這些老幹部充分利用其長期積累的工作經驗和對於政府運作規律的熟悉，在與工商、稅務、公安、司法、旅遊行政管理等部門打交道時，往往能夠駕輕就熟地為旅行社辦理各種手續和處理各種難題，提高了旅行社的辦

事效率，節省了大量的時間和人員，使旅行社能夠更好地集中精力從事經營活動。在這些退休老幹部的幫助下，八喜國際旅行社在省內外旅遊市場上的知名度和美譽度不斷得到提升。

 案例分析

山東省青州市的八喜國際旅行社及其總經理王美香，在開發和利用離退休人才資源所取得的成功經驗值得其他旅行社的經營管理者學習和借鑑。首先，王美香及其同事們尊重退休幹部，誠心誠意地向他們請教，從感情上加強了與這些退休幹部之間的情感，使得後者願意為旅行社的經營管理和發展獻計獻策。其次，王美香等人知人善任，能夠根據老幹部的不同特點，讓其擔任最適合他們自身能力的工作，從而能夠充分發揮這些老幹部的特長，在旅行社的經營管理中取得事半功倍的效果。第三，王美香及其同事們注重開發和利用老幹部的良好人際關係資源，為旅行社在開拓旅遊市場、開發旅遊產品、提升旅行社的知名度和美譽度等方面作出了貢獻。本案例向我們提示，旅行社應充分挖掘各種於己有利的人才資源，並為他們提供能夠充分發揮其才能的機會，以便幫助旅行社實現其戰略目標，獲得良好的經濟效益和社會效益。

 案例思考

1.結合案例思考，與其他行業相比，旅行社在人才選拔方面具有怎樣的特點。

2.根據旅行社內主要職位的工作性質，分析一下旅行社都需要什麼類型的人才，這些人才各自具備怎樣的素質特點。

3.案例中的成功經驗對旅行社選拔和配置人才有哪些啟示？

（梁智）

6-5 天津中國旅行社開辦旅遊學校的啟示

 案例介紹

天津中國旅行社為了培養自己的人才隊伍，於1995年建立了天津中旅旅遊職業學校。該校由天津中國旅行社總經理周學偉先生親自擔任校長，聘請原中國旅遊管理幹部學院教務處處長周自厚教授擔任副校長，主持日常的教學管理工作。為了加強學校的師資力量，該校不惜重金聘請了一批具有豐富教學經驗和旅遊企業工作經驗的教師承擔主要的教學任務。該校開設了旅行社業務和飯店服務兩個專業，每年招生300人，學制為3年。學生在校期間，除了按照教學計劃學習各種旅遊理論知識外，還要定期到旅行社或飯店實習，以熟悉和掌握旅行社、飯店等旅遊企業的業務流程和實際操作能力。

該校學生畢業後，一部分到飯店工作，一部分通過導遊資格考試，獲得導遊資格證書後，到天津市的一些中國國內旅行社工作，一部分品學兼優的學生被中國旅行社保送到天津市的一些旅遊院校繼續深造。這些學生畢業後，大部分人到天津中國旅行社的各個業務職位就職。

天津中國旅行社開辦旅遊職業學校及與旅遊高等院校合作培養人才的做法，為該社提供了大量優秀的員工，並為其發展準備了充實的人才庫。同時，學校也向其他旅行社及相關行業輸送了大量人才，為天津市的旅遊人才建設作出了重要貢獻。

 案例分析

天津中國旅行社及其總經理周學偉創建旅遊職業學校，是一項深具戰略眼光的旅行社人力資源開發舉措。旅行社作為以人力資源為主要資產的服務性企業，其人力資源的充足與否及其質量的優劣對企業的生存與發展具有至關重要的影響。天津中國旅行社透過建立旅遊職業學校，不僅能夠確保本企業的旅遊專業人才供給，而且還能夠透過向其他旅行社及飯店等旅遊企業輸送高質量的旅遊專業人才，加強本企業與這些用人單位之間的合作關係。

天津中國旅行社創建旅遊職業學校的一些具體做法也是值得借鑑的。該校注重教師隊伍的建設，不惜重金聘請優秀人才承擔學校的管理和教學工作，是十分明智之舉。因為一個學校是否能夠培養出優秀的人才，在很大程度上取決於它的師資質量。該校在加強旅遊理論教學的同時，注重實踐教學，定期安排學生到旅行社和飯店實習，使學生在學習期間就能夠熟悉和掌握旅行社、飯店等旅遊企業的業務流程和操作程序，增強了他們的實際工作能力。這樣的學生在畢業後，能夠立即適應工作職位的需要，免去了企業的一部分培訓成本，必然會受到廣大旅遊企業的歡迎，為畢業生的就業提供了便利。

總之，天津中國旅行社及其總經理周學偉先生在人力資源開發方面所做的工作和取得的成功經驗，值得有關企業學習和借鑑。

案例思考

1.天津中國旅行社開辦旅遊職校，對該旅行社的發展能夠產生什麼影響？

2.為旅行社等旅遊企業培養專業人才，該注重哪些方面的教育和培養？

3.結合案例，談談旅行社將部分或全部人力資源管理職能「虛擬化」（或被稱為「外包」）的看法。

（梁智）

6-6 聘用無證導遊的教訓

案例介紹

Y市的金鵬旅行社，是一家以中國國內旅遊為主營業務的中國國內旅行社。該旅行社的總經理史某為了降低員工工資成本，聘用了一些沒有獲得導遊資格的人充當旅遊接待人員。對此，該旅行社的副總經理李某曾經提出過異議，但是史某不予理睬。

　　金鵬旅行社在短短的一年裡，連續接到旅遊者的多次投訴。更有甚者，2004年5月，該社僱用無證人員接待旅遊團隊，並因接待人員工作失職，導致旅遊者受傷，旅遊者遂向法院提出起訴。該事件的始末如下。

　　2004年4月，金鵬旅行社籌辦了一個前往B市風景區的一日遊旅遊團。該團共有22名遊客，由無證人員小韓負責接待。風景區坐落在山區，景色秀麗，但是山路崎嶇。在遊覽過程中，小韓因沒有帶團經驗，又缺乏相應的責任心，既沒有提醒遊客注意安全，也沒有導遊和旅遊團一起上山，而是在山下停車場的休息室裡與司機一起看當天足球比賽的實況轉播。

　　旅遊團在山上遊覽時，團內一位老年婦女劉某不慎滑倒，扭傷了腳踝。因導遊小韓不在山上，只好在團內兩位年輕遊客攙扶下，艱難地下了山，找到小韓和司機。小韓和司機將劉某攙扶上車，安排她休息。等到旅遊團的遊客到齊後，小韓讓司機立即開車返回Y市，並將劉某送回家。

　　一個星期後，劉某的兒子來到金鵬旅行社提出投訴。劉某回家後在其子女的導遊下前往醫院治療。醫生經過檢查，確診劉某的右腳踝骨骨折，需臥床休息1個月。為此，劉某的兒子要求旅行社就導遊小韓的過錯進行道歉，並賠償醫藥費、營養費、子女因照料劉某而發生的工作薪資損失費、精神損失費等共計2萬元人民幣。金鵬旅行社總經理史某同意道歉和賠償，但是認為劉某及其家人索賠的數額太大，答應只賠償醫藥費、營養費和工作薪資損失費8000元。因雙方未能就賠償金額達成一致，劉某的兒子以劉某的名義將金鵬旅行社告到當地法院。

　　2004年8月，當地法院開庭審理此案。在法庭上，原告方提出金鵬旅行社僱用無證人員接待遊客，違反了《旅行社管理條例》和《導遊管理條例》的相關規定，屬於違規行為。正是由於金鵬旅行社的這種違規行為，導致了劉某因不能夠得到專業旅遊服務而受到傷害。儘管金鵬旅行社委託的律師以旅遊時間臨近黃金週，旅行社人手緊張，並非存在主觀上傷害劉某的故意；劉某要求賠償的數額過大，且精神損失賠償於法無據等理由，要求法庭駁回劉某關於精神損失賠償的請求；但是，法庭最終判決金鵬旅行社敗訴，判令金鵬旅行社向劉某道歉，賠償原告醫療費、營養費、工作薪資損失費、精神損害賠償金，合計2萬元，並承擔全

部訴訟費用。在判決書中，法庭特別強調，金鵬旅行社無視國家的相關法規，擅自僱用無證人員接待旅遊團隊，已經構成了主觀上損害原告合法權益的故意，因此，必須予以重罰。

事後，Y市旅行社質量監督管理所以金鵬旅行社違規僱用無證人員接待旅遊團為由，對其進行了相應的處罰。

 案例分析

金鵬旅行社遭遇法庭敗訴和旅遊行政管理部門的處罰，完全是咎由自取。歸根結底，金鵬旅行社所蒙受的損失應歸咎於其錯誤的人力資源開發與管理方式。該旅行社總經理史某不聽勸誡，貪圖一時之利，違反國家的相關法規，聘用無證人員充當旅遊接待人員，結果卻因所聘用的無證人員不能勝任旅遊接待工作，給旅遊者造成損失。金鵬旅行社在人力資源管理方面的失誤和教訓，應引起旅行社經營者的高度警惕。

 案例思考

1.結合案例，談談人力資源開發與管理工作對旅行社經營的影響。

2.在選擇和聘用的環節，旅行社該如何嚴格有效地錄用導遊人員？

3.旅行社應採取哪些有力措施保證導遊人員服務質量？

（張杰）

第七章 財務管理

　　財務管理是旅行社的重要管理工作之一，它對於保證經營效果的最終落實，減少經濟損失，提高企業資金使用效率，增強企業的財力資源具有十分重要的作用。旅行社的經營者，必須高度重視財務管理工作，增收節支，杜絕財務浪費現象，為企業的經營和發展提供可靠的財力支持。

　　在旅行社財務管理中，對應收帳款的管理是一項重要的管理內容。目前，由於中國一些地方的誠信制度缺乏，導致惡意拖欠現象肆虐，給旅行社的資金周轉、企業效益都造成嚴重的威脅。因此，管理好應收帳款，防止呆帳、壞帳的出現，是擺在每一個旅行社經營者及其財務管理人員面前的重大課題。

　　本章著重介紹了一些旅行社在財務管理，特別是應收帳款管理方面的成功經驗和失誤的教訓，供廣大的旅行社經營者在實際工作中加以借鑑。

7-1 天津康輝旅行社有限公司催討欠款的策略

 案例介紹

　　旅行社之間相互欠款，已經成為中國旅行社行業的首要困難問題。在目前的買方市場條件下，目的地的旅行社無法以「先付款，後接待」的方式開展業務運營，也不能一概拒絕旅遊中間商的延期付款要求。然而，信用條件過寬雖然能夠使旅行社獲得較多的客源，但是卻會導致更大的壞帳風險。一旦對方賴帳或破產，則會使被拖欠的旅行社蒙受重大的經濟損失。以往，中國的不少旅行社吃過這種苦頭。

　　天津康輝旅行社有限公司的張孝坤總經理採取了下列措施，以加強對拖欠款的回收和儘量減少新的拖欠款。

　　（1）總經理親自過問客戶的掛帳和催討事宜，要求各營業部門每月向總經理報告一次，檢查它們催討欠款的工作效果。

　　（2）將催討欠款同各營業部門的經濟利益掛鉤。凡在經營中獲得利潤但是未能將欠款收回的部門，根據欠款金額的比例緩發該部門應獲得的獎金，以後視其收回欠款的數額按比例補發。

　　（3）制定切實可行的信用制度和標準。對於那些信譽好、付款及時、經濟實力雄厚、送客量大且與本旅行社長期保持合作的旅遊中間商，最多允許其在旅遊活動結束後三個月內付款；對於那些信譽較差、送客量少、付款不及時或初次合作的旅遊中間商，則不允許其掛帳，必須支付現金。

　　由於將拖欠款的回收效果同相關部門的經濟利益直接掛鉤，各部門開始重視對拖欠款的催討和回收，並取得了顯著的成效。目前，該旅行社的不良債權已經大幅度下降，旅行社的合法經濟利益得到了有力的維護。

 案例分析

　　拖欠款是困擾中國旅行社行業多年的頑症，給許多旅行社造成了嚴重的經濟損失。從天津康輝旅行社有限公司處理拖欠款的成功經驗中，可以看出，該旅行社之所以能夠較好地解決困擾許多旅行社的拖欠款問題，主要取決於高層重視、部門利益掛鉤和制度切實可行三個方面。

　　首先，目前中國絕大多數旅行社的規模都不大，一般採取直線式職能組織機構，各個營業部門與負責管理拖欠款的財務部門均直接隸屬總經理，而各部門之間則為平行的機構關係。這種機構設置通常會導致部門之間的配合較差，不利於旅行社對外催討拖欠款。總經理作為旅行社的最高負責人，能夠透過指令或者協調，使各個部門在催討拖欠款的工作中相互配合，提高催收拖欠款的效率，取得事半功倍的效果。

其次，個人、部門和企業三者都追求自身利益的最大化。天津康輝旅行社有限公司將催討拖欠款的效果直接與營業部門及其員工的個人經濟利益掛鉤，必然會導致相關部門受自身利益的驅動，加強與財務部門之間在催收拖欠款方面的合作，從而有效地提高催收工作的效率。

第三，天津康輝旅行社有限公司加強制度建設，為拖欠款的催收工作提供了有力的制度保證。旅行社針對不同旅遊中間商的具體情況，對它們的信譽和償還能力進行細化分析，並制定出針對性很強並具有操作性的信用制度和標準，使得營業部門和財務部門在具體工作中能夠依據這些制度和標準，對不同的客戶提供不同等級的商業信用，從而最大限度地降低了因拖欠款造成的壞帳風險和損失，有效地維護了旅行社的經濟權益。

案例思考

1.為什麼說應收帳款（或稱為拖欠款）對旅行社的經營有著至關重要的意義？

2.透過本案例的成功經驗，思考旅行社建立健康的商業信用制度應遵循什麼樣的原則。

（梁智）

7-2 難以討回的欠款

案例介紹

1980年代，隨著中國的旅遊市場開始全面對外開放，大量的境外旅行社開始湧入。在這些旅行社當中，不乏信譽良好、業績卓著、送客量大的企業，但是，毋庸諱言，也有一些不良企業，利用中國的旅行社經營者對境外情況不熟悉的缺陷，乘機進行欺詐。天豐國際旅行社在美國的合作夥伴泛西亞旅行社，就是

這樣一個企業。

　　泛西亞旅行社是美國加利福尼亞州舊金山市的一家專門經營美國遊客來華旅遊的中型旅行社。在與天豐國際旅行社建立合作關係之初，該旅行社不僅輸送了大量的遊客，而且還及時匯款，儼然一家既講信譽，又有招徠客源能力的企業。但是，時隔不久，泛西亞旅行社便開始以各種藉口拖欠天豐國際旅行社的旅遊團費。為此，天豐國際旅行社曾經專門召開部門經理聯席會，研究向泛西亞旅行社催討欠款的問題。最後，總經理姚先生決定由副總經理李天明率美大部經理黃昌盛和市場部副經理章希義專程前往美國，催討欠款。當李天明一行到達泛西亞旅行社所在地時，該旅行社的總經理王應遠率全體員工到機場迎接，並全程導遊李天明等3人在舊金山、洛杉磯、紐約、華盛頓等地參觀遊覽。王應遠將李天明等人在美國的活動日程安排得十分緊湊，幾乎沒有談判的時間。在旅途中，每當李天明提及欠款一事時，王應遠總是笑容可掬地表示沒有問題，擔保待李天明回國後一定盡快將欠款全部匯給天豐國際旅行社。這樣，李天明等人帶著王應遠贈送的禮物和口頭許諾，離開了美國。

　　李天明等人回國後不久，王應遠便通知天豐國際旅行社，由於客源問題，決定不再繼續雙方的合作。但是，泛西亞旅行社始終沒有將欠款償還給天豐國際旅行社。這次合作，天豐國際旅行社虧損了80萬元人民幣。但是，姚總經理認為：「這是值得的。我們花了80萬元，買到了寶貴的教訓。這些錢就算是我們交的一次學費吧。」

 案例分析

　　天豐國際旅行社因對拖欠款的管理不善蒙受了嚴重的經濟損失，其教訓是慘痛的，絕不像姚總經理說的那樣，是「買到了寶貴的教訓」，該旅行社所付出的「學費」實在太高了。透過分析天豐國際旅行社「交學費」的案例，我們可以從中得出以下結論：

　　（1）缺乏足夠的警惕性。旅遊市場是一個風雲變幻莫測、處處潛藏著陷阱的地方。因此，毋庸諱言，旅遊市場上存在著不少的不良企業和個人。他們唯利

是圖，視信譽如無物，利用某些旅行社經營者缺乏經驗和警惕性不高的弱點，在合作中採取各種欺騙手段，致使對方蒙受重大的經濟損失，而這些不良企業或個人卻從中謀取大量的不義之財。天豐國際旅行社及其總經理姚某正是因為對泛西亞旅行社及其總經理王應遠缺乏必要的警惕，被其作出的假象所矇蔽，只考慮如何透過王應遠及泛西亞旅行社獲得客源，忽視了對其信用的考察，結果，給了王應遠以可乘之機，騙取了天豐國際旅行社的合法收入。

（2）用人不當。天豐國際旅行社的團費被拖欠，並最終成為無法收回的壞帳，損失高達80餘萬元，與該旅行社總經理姚某用人不當有直接關係。當天豐國際旅行社察覺到泛西亞旅行社及其總經理王應遠拖欠的團費數額較大時，確實採取了相應的催收措施，包括派遣以副總經理李天明為首的一行三人前往美國當面催討欠款，其力度不能說小。但是，姚總經理在用人方面出現了嚴重失誤，所派遣的李副總經理和另外兩名部門經理與其說是催討欠款，倒不如說是赴美旅遊更為準確。從李天明一行在美國的所作所為來看，王應遠卻是比姚總經理更加瞭解天豐國際旅行社的這幾位人員。因此，他才投其所好，施以小恩小惠，對李天明等人進行感情投資，換取的卻是李天明等人犧牲了旅行社的利益。

 案例思考

1.結合案例分析為什麼在催討欠款的問題上，以組織和接待入境旅遊者為主要業務的國際旅行社往往會成為最大的受害者？

2.為什麼案例中的催收措施，看似力度大，可實際收效甚微呢？

3.案例中催討欠款失敗的教訓對旅行社如何實施應收帳款的催收有何啟示？

（張杰）

7-3 財務制度的漏洞導致內外勾結貪汙應收帳款

 案例介紹

由於在與美國的泛西亞旅行社的合作中吃了大虧，所以，天豐國際旅行社的管理層痛定思痛，決定加強對境外旅行社拖欠款的管理。起初，姚總經理決定由財務部統一對外催收欠款。但是，天豐國際旅行社的財務人員只懂會計業務，卻對外語一竅不通。因此，他們無法承擔對境外旅行社的催討欠款任務。在此情況下，天豐國際旅行社的市場營銷部經理何濤向姚總經理建議，在制定了催討欠款的制度後，由旅行社的財務部授權市場銷售人員與其負責的境外客戶直接聯繫，催討欠款。旅行社按照從境外旅行社收取的拖欠款金額提取3%作為市場銷售人員的獎金。何濤向姚總經理擔保，由於市場銷售人員與其客戶關係密切，熟悉境外旅遊市場情況，又通曉旅行社業務和外語，再加上受到經濟利益的驅使，他們必然會竭盡全力向客戶催討拖欠款。所以，由市場銷售人員直接催討欠款，比起由財務人員催討，效率會更高，效果也會更好。姚總經理認為這是一個好辦法，對何濤大加稱讚。

市場銷售部的萬順陸發現了該項制度的漏洞。萬順陸負責與日本黃海旅行社進行業務聯繫和催討欠款。由於黃海旅行社每年向天豐國際旅行社輸送大量的日本遊客，因此，該旅行社應向天豐國際旅行社支付數以百萬元計的旅遊團費。萬順陸利用與黃海旅行社總經理山田太郎的私人關係，提出每次由黃海旅行社向天豐國際旅行社支付20%的團費，將其餘團費中的60%作為萬順陸的酬金存入他在日本開立的銀行帳戶，餘下的款項留給黃海旅行社作為回報。這樣，每隔一段時間，黃海旅行社都會向天豐國際旅行社匯出一部分欠款，給天豐國際旅行社的管理層一種黃海旅行社一直在償付欠款的虛假印象。為此，姚總經理甚至還在全社大會上公開表揚萬順陸，稱讚他「聰明能幹」，號召大家向他學習。

兩年後，萬順陸從天豐國際旅行社辭職，並立即攜帶一名年輕女子離開中國到日本生活。直到此時，天豐國際旅行社才發現黃海旅行社已經拖欠了該社團費近100萬元。後來，天豐國際旅行社的李副總經理透過在黃海旅行社打工的中國留學生小韓，才得知萬順陸勾結日方經理貪汙旅遊團費的內幕，但為時已晚，黃

海旅行社不僅拒絕向天豐國際旅行社償還欠款,而且還斷絕了雙方的合作關係。這一次,天豐國際旅行社不僅損失了大筆團費,還失去了一個客戶。

案例分析

綜觀天豐國際旅行社在萬順陸事件中的失誤,我們可以總結出以下幾點教訓。

(1)財務人員外語水準低,無法獨立承擔對外的催討拖欠款工作,進而導致旅行社的財務部門喪失了對市場銷售人員經營行為的監控職能,為旅行社收入的流失埋下了隱患。

(2)天豐國際旅行社市場營銷部經理何濤的建議造成了市場銷售人員既從事向境外旅行社進行客源招徠業務,又負責收取境外旅行社拖欠款的工作。這種做法導致天豐國際旅行社陷入了其境外拖欠款的償還完全依賴於銷售人員個人素質和意願的境地。這種只靠道德軟約束的方法難以制約像萬順陸這樣的蛀蟲,使其能夠在較長的時間內與境外不法旅行社經營者勾結,貪汙旅行社的團費收入。

(3)天豐國際旅行社的姚總經理缺乏對其下屬的真正瞭解,被萬順陸的假象所矇蔽。姚總經理錯將損公肥私的萬順陸當成聰明能幹的業務骨幹,沒有及時察覺到萬順陸的卑鄙行徑,也是一個重要原因。

(4)天豐國際旅行社在催收境外旅行社拖欠款的制度設計上存在漏洞。旅行社沒有堅持經營人員不得直接向其客戶收取任何費用的原則,造成企業財務監控缺位,無法有效地監控相關部門和人員的財務活動,也難以及時發現不法人員與客戶勾結舞弊的行為,使得企業內部的員工和境外的不法旅行社經營者有可乘之機,侵害旅行社的合法權益。

案例思考

1.結合案例,思考在管理應收帳款的工作中,旅行社的財務管理人員應行使什麼樣的職責。這對財務管理人員提出怎樣的要求?

2.分析案例，思考為何萬順陸一次又一次的貪汙欺詐行為得逞而無人察覺。旅行社該怎樣及時發現和杜絕這種情況的出現？

3.案例中的教訓對旅行社制定催收境外旅行社拖欠款的制度有何啟示？

（張杰）

7-4 「老朋友」使她蒙受了重大經濟損失

 案例介紹

青島市某旅行社的總經理李某，曾經在教育部門工作多年。1995年，李某離開教育部門，進入旅行社行業。經過一段時間的工作實踐，李某開始熟悉旅行社的各項業務，並於2000年擔任了旅行社的總經理。由於李某刻苦鑽研業務，積極開拓市場，並注重旅遊接待服務質量，所以，她很快成為一名熟悉旅行社各項業務和具有一定管理水準的總經理。

2001年，李某到天津市參加旅遊交易會，並在會上意外地遇到了曾經在天津市某教育部門工作的王某。李某和王某曾經在教育部門召開的會議上相識。王某風度翩翩，談吐文雅，待人熱情，給李某留下了良好的印象。這次熟人見面，兩人都感到很親切。王某熱情地招待李某到一家豪華的飯店用餐。席間，王某告訴李某，他現在已經離開教育部門，在一家旅行社擔任總經理。該旅行社每年都籌辦到山東、河北、北京等地的旅遊團隊。聽了王某的介紹，李某請王某為她的旅行社輸送客源，並承諾提供優質的服務和優惠的價格。王某爽快地答應了。

不久，王某開始籌辦前往青島的旅遊團，並交給李某的旅行社接待。李某對於王某十分感激，多次透過電話向王某表示感謝，而王某總是謙遜地回答，這樣做是為了幫助老朋友，不用客氣。但是，時隔不久，李某所在旅行社的財務部經理劉某向她彙報，說王某的旅行社已經拖欠團費2萬多元。李某聽後並不介意，認為王某是她的老朋友，很快就會把款匯來的。劉某見總經理胸有成竹，就不再堅持立即向王某催討拖欠款。然而，又過了一段時間，王某仍未將錢款匯給李某

的旅行社。

這時，李某感到有些不妙，便親自給王某打電話，委婉地提出拖欠款一事。王某誠懇地向李某道歉，並保證立即指示其財務部經理將錢款盡快匯過去。過了一個月，李某的旅行社仍未收到王某匯來的欠款。李某便指示其財務部經理劉某直接向王某的旅行社發出催款函。然而，王某的旅行社一直沒有給與答覆，也沒有匯款。於是，李某決定親自到天津找王某討回欠款。

當李某來到王某的旅行社時，王某的態度令李某十分吃驚。以前風度翩翩的王某此時卻擺出一副無賴的嘴臉，說他從來不曾欠過李某的團費，請李某不要再來討帳了。另外，他還指責李某派出的導遊業務水準低，服務態度惡劣，導致旅遊者向其投訴和索賠，使他的旅行社蒙受了嚴重損失。王某還要求李某賠償其損失8000元。

李某兩手空空地回到青島，心裡十分地懊喪。李某由於輕率地相信了「老朋友」，導致其旅行社蒙受了近4萬元的經濟損失（包括王某拒絕償還的團費、李某的旅行社為接待王某的旅遊團向飯店、旅遊景點和交通部門墊付的各項費用及向王某催討欠款的費用）。

 案例分析

李某向「老朋友」討債未果，與她不重視現代企業中的合約管理有關。李某在經營活動中不注意學習現代市場經濟知識，不瞭解市場經濟的交易規則，忽視合約在旅遊市場交易中的重要作用，結果，當王某背信棄義，拒絕償還欠款時，李某卻拿不出相應的證據向法院起訴他，討回欠款。由此可見，不具備相應的市場經濟知識，在經營活動中往往容易受害。

本案例還反映出當前中國旅遊市場上企業自我防範意識的淡薄。李某雖然在過去與王某有過一面之交，相互之間有些瞭解，但是，這種個人之間的感情不能替代企業間的正常業務關係。作為旅行社負責人，李某理應在與王某的旅行社合作時，透過適當渠道，對王某及其所在的旅行社進行資信調查，瞭解其在旅遊市場上的信譽情況。然而，李某缺少必要的警惕性，輕信「老朋友」的空口承諾，

結果，被心懷叵測的王某所欺騙，給自己的旅行社造成嚴重損失。

李某所在旅行社的財務部經理劉某在這起事件中也須承擔一定的責任。作為企業的財務部門負責人，劉某無疑擁有比李某更多的財務管理知識和處理拖欠款的經驗。因此，在李某與王某達成旅遊接待交易時，她應及時提醒李某按照旅行社之間的交易規則，與對方簽訂具有約束力和法律效力的合約或旅遊接待協議，以防患於未然。另外，當她發現王某有可能長期拖欠團費，甚至可能賴帳時，應從專業的角度，嚴肅認真地向李某說明事情的嚴重性，並應提出有效的催討方案，供總經理採納。不幸的是，劉某並沒有這樣做，而是在總經理對拖欠款一事掉以輕心時，作為旅行社財務部門負責人的她卻放棄了自己的崗位職責，充當了一名旁觀者。財務部經理劉某的失職行為，也是導致旅行社蒙受損失的一個重要因素。

 案例思考

1.結合本案例，談談訂立合作合約對旅行社正常經營尤其是與旅遊中間商合作時的重要意義。

2.旅行社該怎樣瞭解和判定與其合作的旅遊中間商的商業信用，並以此來制定相應的信用制度？

3.結合案例，思考旅行社該如何建立科學的應收帳款的管理制度。

（梁智）

7-5 青春旅行社的討債經歷

 案例介紹

地處膠東半島的日照市近年來旅遊業發展十分迅速，每年夏天都有大量來自中國中原地區、西北地區、華北地區及南方一些省市的旅遊者到這裡渡假、觀

光。由於日照市的旅遊住宿設施供不應求，因此，與當地飯店業保持良好合作關係的青春旅行社便成為許多中國旅行社的合作夥伴。

2001年3月，地處中國西北地區某省的RT旅行社總經理石某來到日照市青春旅行社，洽談合作事宜。青春旅行社總經理張某熱情地接待了石某。雙方經過商談，決定建立合作關係。石某承諾將RT旅行社組織的遊客全部交給青春旅行社接待。張某則表示將竭盡全力為RT旅行社送來的旅遊者提供優質服務。為了保證企業利益不受損失和雙方的合作能夠長期進行，在青春旅行社的提議和堅持下，雙方就旅遊合作簽訂了協議，並在當地的公證機關辦理了公證手續。

當年夏天，石某果然沒有食言。RT旅行社向青春旅行社輸送了大批旅遊者，並且基本上都是在旅遊者離開日照市不久，就將團費撥付給青春旅行社。青春旅行社也信守承諾，為RT旅行社的遊客們提供良好的服務。雙方合作十分愉快。

然而，到了8月下旬，事情發生了變化。RT旅行社在連續向青春旅行社發來3個各由30餘名遊客組成的旅遊團後，沒有像以往那樣迅速付款。青春旅行社的財務部經理葉某立即向總經理張某做了彙報。但是，張某並不在意。他認為RT旅行社一直都及時付款，信守承諾。這次該社沒有及時付款，可能是銀行方面工作延誤造成的，應該耐心等上幾天，不要過分憂慮。一個月過去了，RT旅行社仍沒有將欠款匯來。青春旅行社財務部按照總經理張某的指示，向RT旅行社發出了催款函。但是，RT旅行社一直沒有答覆。又過了兩個月，RT旅行社仍然沒有將拖欠的團費匯來。財務部經理再次向張總經理彙報，並建議張總經理直接打電話找RT旅行社總經理石某交涉。張總經理接受了財務部經理的建議，親自打電話向石某催款。然而，石某一直不接電話。他的祕書總是推託，說是總經理出門了，她一定將張總經理的意見轉達給石某。然而，這筆款一直拖欠了一年半，石某仍然既不匯款，也不答覆。

2003年6月，張某的法律顧問許某提醒他，這筆錢款如果再拖下去，青春旅行社可能會因為訴訟時效超過兩年而喪失透過司法程序催討欠款的機會。石某一直避而不見，可能就是這種企圖。許某建議，立即向法院提出訴訟，請求法院判

決石某償還欠款。

張某採納了法律顧問的建議，立即向RT旅行社所在城市的法院提起民事訴訟，請求法院判決石某及其旅行社償還全部欠款及利息。為了防止RT旅行社及石某轉移財產，張某還向法院提出了財產保全的請求。法院接受了青春旅行社的訴訟請求，並依法暫時查封了RT旅行社的銀行帳戶。2003年9月，法院開庭審理此案。在法庭上，石某百般抵賴，拒絕承認曾經與青春旅行社合作和欠款的事實。然而，張某向法庭提交了雙方經過公證機關公證的旅遊合作協議及其他相關證據，證明了石某及其旅行社惡意拖欠的事實。法庭經過調查，認定石某及其旅行社拖欠了青春旅行社旅遊團費2萬元的事實。2003年11月，法庭一審判決，RT旅行社償還其所拖欠的旅遊團費及利息，並承擔全部訴訟費用。石某不服一審判決，向當地中級人民法院提出上訴。2004年2月，中級人民法院作出終審判決，駁回上訴，維持原判。2004年5月，在當地法院的幫助下，青春旅行社收回了RT旅行社拖欠的旅遊團費及利息。

案例分析

惡意拖欠地陪社的團費給許多旅遊目的地的地陪社造成資金周轉困難、經營收入減少、企業效益下滑等惡果。山東省日照市的青春旅行社在遇到RT旅行社的惡意拖欠時，及時採取有效措施，催討欠款；在透過正常的催討程序無法收回拖欠款時，青春旅行社拿起法律武器，透過司法程序為自己討回了公道，迫使對方償還全部拖欠款，既維護了旅行社自身的合法權益，也打擊了個別不法之徒的囂張氣焰。

在這場維護自身合法權益，追討惡意拖欠款的行動中，青春旅行社首先值得稱道的是該社在合作之初便堅持按照市場經濟規則辦事，與遠在西北地區的石某所代表的旅行社簽訂了旅遊接待合作協議，並在公證機關辦理了公證手續。以後的事實證明，青春旅行社的這種做法是十分明智的，為其日後維護自身合法權益，迫使對方償還拖欠款造成了至關重要的作用。

青春旅行社在與石某所代表的旅行社的合作中，基本上保持了比較清醒的頭

腦，因此，當青春旅行社發現石某有賴帳不還的企圖時，能夠及時採取適當的行動進行催討，為以後對簿公堂收集了大量的有力證據。

青春旅行社的財務部經理是一位十分稱職的財務管理人員。他不僅及時發現了石某惡意拖欠的企圖，並及時提醒張總經理。而且他還在總經理有所疏忽的時候，向總經理提出相應的建議，最終為張總經理所採納，向石某催討拖欠款。

青春旅行社這次能夠成功地追回拖欠款，許律師的作用亦不可低估。正是這位律師的及時提醒，才使得張總經理能夠及時識破石某的意圖，在訴訟有效期內向法院提出訴訟，從而贏得了這場維權的官司，挽回了可能產生的經濟損失。

透過司法程序討回拖欠款是一件耗時耗力的事情。但是，為了維護旅行社的合法權益，旅行社經營者在必要時應像青春旅行社這樣，毫不猶豫地運用法律武器來保護自己。在其他催討惡意拖欠款的策略無效或效果不顯著時，旅行社應採取司法程序，將那些以損害他人利益來牟取私利、不講誠信的經營者送上法庭，給予嚴懲，以維護正常的旅行社經營環境。

 案例思考

1.結合案例，談談接待旅行社在與商業夥伴合作時，應採用哪些措施以維護自身的合法權益，以防惡意欺詐？

2.你認為案例中的旅行社透過司法程序討回拖欠款的做法是「利大於弊，還是弊大於利」，為什麼？

（梁智）

第八章 質量管理

　　質量是企業的生命線，這個道理早已為廣大旅行社經營者所熟悉。然而在實際經營中，並非所有的旅行社經營者都能夠切實堅持質量第一，以優質的服務贏得遊客，提升企業聲譽。如何設計與生產出令旅遊者滿意的產品，是旅行社十分關心的事情。

　　由於旅行社產品具有預約性特點，旅遊者在消費之前無法檢驗產品的質量。針對旅行社產品的這一特性，旅行社在產品的設計和開發過程中，必須研究旅遊者的需求，確保產品的質量，以在激烈的市場競爭中，贏得消費者的滿意。

　　旅遊合約是旅行社服務產品質量的體現和保證。旅行社應該本著誠信為本的原則，認真履行合約中所承諾的服務。旅遊合約簽訂之後，不可單方面任意修改合約的內容。

　　旅行社在經營過程中，往往會遇到少數旅遊者以不同的藉口提出非理性的投訴和賠償要求。如果處理失當，旅行社不僅會蒙受一定的經濟損失，而且還可能誘發其他旅遊者的非理性投訴和過度賠償要求的「骨牌效應」，從而影響旅行社在旅遊市場上的聲譽。為了防止此類事情的發生，旅行社應在提高服務質量的同時，做好預防工作。

　　本章選編了一些旅行社在質量建設、質量管理、合約履行、處理非理性投訴等方面的案例，供旅行社經營者借鑑。

8-1 事前已有明示，不懼非理性訴訟

 案例介紹

2002年，兩名中國市民（1男1女，非夫婦）前往中國康輝天津旅行社股份有限公司報名參加該旅行社籌辦的成都—九寨溝旅遊路線。由於該路線是散客經濟型旅遊產品，所以旅行社的接待人員向他們說明到成都後將參加由成都的一家旅行社組織的旅遊團，前往九寨溝，而且提供4人間客房；如需住單間客房，應另行付房費。在徵得他們的同意後，旅行社與他們簽訂了旅遊合約。

然而，在旅遊過程中，此二人在成都向接待他們的旅行社導遊提出同住的要求。導遊幫助他們在飯店裡另租了一間雙人間客房，並由他們直接向飯店付了房費。

旅遊結束後，此二人回到天津。隨即，他們來到中國康輝天津旅行社股份有限公司，否認旅行社的接待人員事先告知他們由成都的旅行社進行接待一事，認為旅行社侵犯了他們作為消費者的知情權，並以中國康輝天津旅行社股份有限公司擅自將他們轉交給成都的旅行社接待，是一種「倒賣遊客」行為為由，向該旅行社的總經理張孝坤先生提出投訴，要求退還旅遊費用和報銷雙人間客房的費用。

張總經理在經過詳細調查後，確認旅行社事先已經告知他們將由成都的旅行社進行接待，如需住單人客房應另行付費等事項，並已得到他們的同意，簽訂了旅遊合約。旅行社在提供旅遊服務中，並未出現違約行為，因此，不同意承擔賠償的責任。

之後，此二人以中國康輝天津旅行社股份有限公司違反與他們之間的旅遊合約為由，向法院提出民事訴訟，要求法院根據《消費者權益保護法》和《合約法》的相關規定，判令中國康輝天津旅行社股份有限公司退還其全部旅遊費用和雙人間客房的房費。

法院在經過調查和庭審後，認為：

（1）原告未能提出旅行社侵犯其知情權的有效證據。

（2）旅遊合約上已明確規定了該旅遊活動系經濟型旅遊產品，旅行社向旅遊者提供4人間客房，並經雙方簽字同意，是雙方意思的真實表達。

（3）原告在旅遊過程中，另行租住雙人間客房，屬於自動放棄4人間客房的住宿權利。旅行社不應承擔雙人間客房的費用。

（4）由於旅遊活動已經結束，且在旅遊過程中並不存在旅行社方面的服務質量問題，旅遊合約實際已經履行。

據此，法院一審判決，中國康輝天津旅行社股份有限公司不需退還旅遊費用，原告租住的雙人間客房房費由原告承擔。駁回原告訴訟要求。

一審判決後，原告與被告均未提出上訴。

 案例分析

預防和處理旅遊者的非理性投訴，應成為旅行社質量管理的一項重要工作內容。天津康輝旅行社有限公司，在預防和處理旅遊者非理性投訴和訴訟過程中所採取的措施和策略，值得旅行社經營者借鑑和學習。

首先，該旅行社在接待這兩名旅遊者的諮詢和預訂時，堅持了明白消費的原則，將旅遊產品的性質和內容詳細而完整地向旅遊者做了介紹。同時，在旅遊者自願的基礎上，旅行社與他們簽訂了旅遊合約。旅遊合約的簽訂，使旅行社在日後處理旅遊者非理性投訴方面處於比較主動和有利的地位。當旅遊者試圖透過非理性投訴索取不當得利式的賠償時，由於旅行社事先有所準備，能夠向法庭提交經雙方自願簽訂的旅遊合約的證據，證明在旅遊交易達成之前履行了明確告知的義務，從而使法庭依法駁回了旅遊者以「旅行社未盡到明確告知義務，侵害其知情權」為由提出的非理性訴訟請求。

其次，旅行社認真履行了經雙方同意簽訂的旅遊合約中所規定的服務內容，從而使旅行社面對旅遊者非理性的投訴要求和威脅時，能夠理直氣壯地予以拒絕。

第三，當旅遊者將其與旅行社之間的糾紛訴諸法律時，由於旅行社所提供的

服務質量已經達到了雙方約定的要求，並且符合國家和行業的相關質量標準，所以，旅行社得以從容應對，使法庭採信了旅行社提交的證據和辯護理由，最終作出了維護旅行社正當權益的判決。

綜上所述，天津康輝旅行社有限公司正是由於認真履行了旅遊合約，向旅遊者提供了符合合約和國家相關標準的服務，並認真執行了國家相關法律的規定，才使得在面對個別旅遊者的非理性投訴和過分要求時，能夠採取適當的措施和策略，維護企業的合法權益。

 案例思考

1.結合案例談談旅遊合約在旅行社的經營管理中所起的作用。

2.旅行社應採取什麼措施以妥善處理遊客的投訴？

（梁智）

8-2 沒有紅葉的「紅葉谷」

 案例介紹

中國東北地區某市的郊區有一條山谷，每到秋季，在9月20日至10月10日的這段時間裡，山谷中的一些樹木的葉子就會變紅，成為層林盡染的「紅葉谷」。透過當地攝影愛好者的鏡頭，「紅葉谷」被越來越多的人所知曉和喜愛。春天旅行社於2004年推出「紅葉谷一日遊」路線產品並獲得成功。2005年秋，當紅葉谷的旅遊旺季又來臨時，該旅行社打算在「十一」黃金週期間，挖掘潛力，大力促銷，爭取獲得比2004年更好的效益。

但是，因為推出該路線的旅行社比較多，加上有很多人選擇了自助遊的方式，春天旅行社的組團情況不盡如人意。10月4日、5日，連續兩天都沒有發團。這時，外聯人員聯繫到某單位的一個30人的旅遊團。接待計劃定於10月6日

發團。旅行社從上到下都很高興，決定做好這個「紅葉谷一日遊」的最後一團。

2005年10月6日7：30，旅遊團出發了。途中，導遊小李向遊客們介紹了紅葉的成因，並特別提到，因多種自然條件的影響，「紅葉谷」的紅葉與北京香山的紅葉特點不同。遊客是某研究所的工程技術人員，有較高的文化修養，聽了導遊的講解，更增添了對「紅葉谷」的嚮往。導遊小李組織遊客唱歌，其中，有位老年遊客還給大家唱了一首英語歌曲，有人還吟出了一些與紅葉有關的詩句，車內的氣氛熱烈而友好。

上午10：00許，旅遊團抵達紅葉谷。當汽車駛入景區大門時，遊客就發現，兩邊山上的樹葉很多已經脫落了，尤其是紅葉脫落的差不多了。有人問小李：「怎麼沒有紅葉呢？」導遊小李看到這個情景，也覺得很意外。她安慰遊客說：「每年這個時候都是有紅葉的，我們現在所在的是景區入口處。到了山谷中，大家會看到紅葉的。」遊客們將信將疑。

旅遊車在停車場剛一停穩，遊客就在導遊小李的帶領下，迫不及待地向谷中走去。這時，令遊客們大失所望的情形出現了。整條山谷中，紅葉大部分脫落，滿山紅葉、層林盡染的景色已經看不到了。遊客們看到的只是鋪滿地上的厚厚一層紅葉。有的遊客不甘心，想撿幾片紅葉留作紀念，但是卻被告知，此處是自然保護區，一草一木都不能帶出。大家的情緒更低落了。本來計劃在此地遊覽兩個小時。可是，半個小時後，遊客就都回到車上。導遊小李也很著急。她一邊安慰大家，一邊和旅行社聯繫。經請示旅行社有關領導，小李對遊客們說：「各位遊客，非常抱歉，因事先沒有及時溝通聯繫，紅葉脫落的情況我們沒有及時掌握，給大家的遊覽造成了損失。附近還有一個南湖瀑布景點，那條山谷被稱為天然氧吧，空氣清新，鳥語花香，泉水清澈，也是一個不錯的景點。我帶大家去遊覽好嗎？」遊客接受了小李的建議，也沒有過多地責怪她。遊覽了南湖瀑布景點後，中午吃飯時，導遊代表旅行社，給遊客加了一道地方特色菜，以表歉意。導遊和旅行社的誠意，取得了遊客的諒解和好評。

事後，旅行社的有關部門和管理人員，認真總結了此次「紅葉谷一日遊」失敗的教訓，更加注重從多方面及時瞭解景區景點的訊息，掌握景區景點的變化，

確保路線產品的質量，儘量避免類似事故的再次發生。

案例分析

從上面的介紹中可以看出，「紅葉谷一日遊」產品以紅葉谷為依託，而紅葉谷的紅葉景色是否優美，主要依賴當地的氣候條件。因此，該產品具有很強的時令性，其質量在很大程度上受到氣候條件的約束。春天旅行社在2005年秋季推銷該產品時，沒有注意到當地天氣情況的變化及其對紅葉谷景色的影響，忽視了由此可能導致該旅遊產品整體質量的下降。結果，導遊越是按照接待規範努力向遊客介紹紅葉谷的景色，就越可能導致旅遊者在見到迥然不同的景色時的極大失望。由此可見，旅行社在提供時令性較強的觀光旅遊產品時，必須時刻關注季節因素對產品質量乃至旅行社接待質量可能產生的不利影響，未雨綢繆，採取適當的預防措施，以便當不利情況真的發生時，能夠加以妥善處理。

面對因天氣突然變化導致紅葉基本脫落，從而引發遊客情緒低落的情況，春天旅行社的導遊小李能夠處變不驚，迅速採取恰當措施，在高層的支持下，另行安排遊客前往具有特色的南湖瀑布景區遊覽觀光，並且在午餐時為客人添加菜餚，充分體現了旅行社和導遊處理此事的誠意。

案例思考

1.結合案例談談旅行社的產品質量對旅行社經營的意義，並思考旅行社在產品設計的質量管理方面應側重於哪些方面。

2.案例中導遊在化解危機中造成了關鍵作用。談談旅行社的接待質量管理包括哪些方面內容，該如何實施接待質量管理。

3.案例中「紅葉谷沒紅葉」的問題是旅行社自身無法直接掌控的環節。面對這種自己無法控制的質量問題，旅行社該如何應對？

（劉春梅）

8-3 如此「二日遊」

 案例介紹

2005年冬季，某市的五家山滑雪場開業了。該滑雪場設施先進，開發的活動項目也較多，是該地區占地面積最大的滑雪場。滑雪場一開業，就吸引了很多遊客。很快，各家旅行社紛紛推出了「五家山滑雪一日遊」、「五家山滑雪二日遊」等產品。A　　旅行社推出了「五家山滑雪二日遊」的產品，報價為78元／人，並在當地媒體上做廣告，稱：「最低的價格，體驗滑雪的樂趣。」吸引了很多遊客。

2006年元旦，A旅行社籌辦了一個由26名小學教師組成的旅遊團，前往五家山滑雪場進行「二日遊」活動。按照旅行社與遊客簽訂的旅遊協議，該旅遊團乘坐旅遊客車於當天下午13：00出發，前往滑雪場。途中，教師們覺得車內很冷，請求司機打開暖氣，司機卻生硬地回答「暖氣壞了」。無奈之下，遊客們只好把帽子、圍巾全都戴上禦寒。經過3　　個多小時的寒冷行程，汽車抵達了滑雪場。晚餐後，導遊沒有安排活動項目，遊客各自回到旅館的房間休息。

第二天早餐後，導遊於10：00帶領遊客前往滑雪場。滑雪場內的遊玩項目包括使用滑雪板滑雪、雪圈滑雪、乘坐狗拉雪橇滑雪、雪地騎馬等。按組團合約的約定，旅遊者可在使用滑雪板滑雪和雪圈滑雪兩個項目之間任選一項，費用包含在團費中，其餘為自費項目。當遊客換好了滑雪裝備，準備下滑雪場時，導遊對遊客說，因滑雪場內遊人較多，裝備供應緊張，旅行社不能夠按照旅遊協議上的規定提供2個小時的滑雪板滑雪或雪圈滑雪項目，只能提供半個小時的活動項目。遊客聽了這話，都很有意見。說：「我們就是來滑雪的。折騰了這麼長的時間，就滑半個小時，還沒掌握要領呢！就更別提玩好了。這不是把旅遊計劃縮水了嗎？」看到遊客們情緒激動，導遊又說：「半個小時的確太短。不過，為了讓大家盡興，我可以為各位聯繫狗拉雪橇或雪地騎馬等項目。這些活動很刺激，很有趣。不過各位如果參加的話，需要另行付費。」遊客們聽了這話，都很氣憤，

在滑雪場內只待了20分鐘,就紛紛換下裝備,離開了滑雪場。

午餐時,令遊客更意想不到的事情發生了。由於賓館餐廳中午的客人較多,原訂的12:00開餐時間,被推遲到13:30。大家要餓肚子。更糟糕的是,該旅行社租用的是旅遊汽車公司的大客車。這輛車按預定計劃,晚上還有接待任務,必須按時返回。臨時找車又找不到。導遊對遊客們說:「為保證各位按時返回,我們就按原定時間乘車。等回到市內,安排大家吃飯。如果你們不同意這樣安排的話,我們今天可能就回不去了。」遊客們又餓又氣,後悔參加了如此的「二日遊」。無奈,他們只好隨車回到了市內。

A旅行社的高層在得知這一情況後,派人到遊客所在單位,向他們進行解釋,並請求諒解,表示可以向每位遊客退還10元人民幣的團費。然而,遊客拒絕了A旅行社的解釋和道歉,到該市旅遊行政管理部門提出了投訴,並要求A旅行社退還全部旅遊費用。

案例分析

本案例反映的是目前存在於中國旅行社業中的一個嚴重質量問題,即旅遊產品的質次價低現象。一些旅行社經營者為了爭奪客源,不惜以極低的價格推銷其產品。當旅遊者購買了產品後,旅行社為了保本和盈利,必然採取一些措施來降低產品的成本,而產品成本的降低往往造成產品質量的下降,最終導致旅遊者的合法權益受損。

本案例中的A旅行社所銷售的「二日遊」產品屬於需求價格彈性較高的產品,該旅行社透過低價吸引到較多的遊客。然而,由於該旅行社並未能夠使其產品的成本隨之下降,必然會使旅行社在經營該產品時面臨兩種選擇:一是由旅行社承受部分或全部因降價所造成的損失,而不降低產品的質量,不減少產品所包含的內容;二是降低產品的質量或減少產品所包含的內容。前一種方法的優點是能夠提供質量較好的產品,保護旅遊者的權益。其不足之處在於旅行社的經營利潤可能會因此而下降,甚至造成虧損。後一種方法的優點是能夠避免旅行社的經營利潤蒙受較大損失,但是卻會因此使產品質量嚴重下降,損害旅遊者的利益,

招致旅遊者的不滿和投訴，最終可能會因旅遊者的投訴造成旅行社因違反旅遊協議和降低產品質量而須向旅遊者進行賠償。賠償的金額可能會高於旅行社經營該產品所獲得的利潤，使旅行社既損失了金錢又損失了市場聲譽。本案例中的A旅行社以降低產品價格的手段試圖達到擴大客源的目的，但是由於其經營者和導遊人員以犧牲產品質量和旅遊者的正當權益為代價來提高企業自身的經濟效益，其結果是搬石頭砸自己的腳，造成旅遊者的強烈不滿和投訴。旅行社經營者應引以為戒，切勿試圖以犧牲產品質量來獲得企業的蠅頭小利，應堅持向旅遊者提供優質產品，以優質產品來占領市場和提高企業的知名度與經濟效益。

案例思考

1.結合案例，分析有哪些因素影響旅遊者對旅行社的質量評價？

2.結合案例談談旅行社應該如何處理提高效益和注重質量這兩者的關係？

（劉春梅）

8-4 名不副實的「草原遊」

案例介紹

2005年4月，某企業的高層決定組織員工到內蒙古的草原地區旅遊，作為企業對員工辛勤工作的一種獎勵。為此，該企業的員工生活福利部周經理先後向當地的多家旅行社進行諮詢。透過諮詢，周經理認為這些旅行社的報價過高，企業難以接受。正在此時，當地的一家新成立的旅行社——假日旅行社銷售人員石某主動找上門來，向周經理推銷該旅行社最新推出的「草原四日遊」產品。石某不僅熱情地介紹該產品的優點，而且信誓旦旦地向周經理保證，假日旅行社十分注重企業形象和產品信譽，儘管「草原四日遊」產品的價格比其他旅行社的同類產品低15%，但是其所包含的內容卻完全相同，而且提供的服務質量還要優於其他旅行社。在石某的熱情推銷下，周經理決定委託假日旅行社組織本企業的34名

員工在7月中旬前往草原地區進行為期4天的旅遊活動。雙方簽訂了旅遊合約，規定假日旅行社負責向該企業員工提供全部旅遊服務，包括就近安排帶獨立廁所的雙人客房的旅館住宿、組織遊客參加篝火晚會、品嚐燒烤全羊、參觀蒙古包、到牧民家中做客、觀看摔跤表演、騎馬及遊覽原始森林等活動。簽完合約後，周經理通知該企業的財務部將旅遊費用匯入假日旅行社的銀行帳戶。

7月12日早上7：30，在假日旅行社的導遊於某的帶領下，該企業的34名員工乘坐火車出發，前往內蒙古草原地區進行旅遊觀光活動。一想到即將置身於一望無際的大草原，看到蒙古包和成群的駿馬時，遊客都很興奮。儘管正值盛夏，他們乘坐的硬座車廂裡人很多，但是大家都覺得，與對大草原的嚮往相比，這點困難能夠克服。16：00，遊客下了火車後，導遊於某將大家帶到了一家賓館。這家賓館提供的全是4人間的客房，沒有旅遊合約上規定的獨立廁所，只有公共盥洗室和廁所。然而，由於經過8個多小時的長途旅行，遊客們都很疲勞了，沒有精力計較住宿的條件，吃過晚飯，就各自進到客房裡休息了。

第二天早餐後，旅遊團乘坐大客車出發，前往草原遊覽。出發前遊客嚮導遊於某詢問需要多長時間能夠到達草原。於某回答說，需要1個小時。但是，汽車行駛了2個小時後，大家還是沒有看到草原。由於途中並沒有發生塞車現象，所以遊客對行程產生了疑問，一再向於某詢問。此時，於某才吞吞吐吐地回答說，該團在第一天晚上的住地，距離草原很遠，大約需要四五個小時才能到達草原。一些遊客質問旅行社為什麼不按照合約上的規定就近安排住宿。於某回答說，由於旅遊團費太低，無法安排靠近草原的收費較高的旅館，只能住在距離草原較遠的低檔旅館。聽了這些，遊客們心裡很不舒服。車內的氣氛一下子沉悶了許多。

經過了4個多小時的長途跋涉，終於來到了草原。正當大家心情興奮，準備在草原上痛痛快快地遊覽草原風光和參加各種草原活動時，導遊於某卻告訴大家，為了能夠按時返回旅館和不耽誤晚餐，大家只能夠在草原上停留2個小時。另外，因旅行社的計調人員事先沒有同旅遊景點聯繫好，所以無法安排大家到牧民家裡做客，參觀蒙古包和騎馬等項目也因遊客交的旅遊費用太少，改為自費項目，大家如果想參加這些活動，必須另行付費。導遊的一席話，不啻給遊客當頭

澆了一瓢冷水，遊覽的興致一下子全沒了，大家的心情變得十分沮喪。2個小時後，遊客們懷著憤懑的心情登上了返回的旅遊汽車，經過令人鬱悶的4個多小時後，回到了遠離草原、令大家十分不滿的旅館。

按照旅遊合約所規定的日程，第三天安排的活動內容是參觀遊覽原始森林。出發前，導遊於某請大家帶好行李物品，説今晚要換一家賓館。遊客們已經很疲勞了，認為今晚可能會換一家條件好點的賓館，就同意了。出發後，大家沒有想到，見到原始森林比見大草原還難。近5個小時後，才到達目的地。更令遊客氣憤的事情發生了。導遊指著一片森林説，這就是原始森林。遊客中有人指出，這並不是原始森林，而是次生林。導遊不承認，這位遊客用比較專業的知識，指出了兩者的區別，尤其是觀賞效果的差異。導遊無話可説了。大家都覺得長途奔波，看不到真正的原始森林，真是不值得。

當晚住宿的賓館，條件並沒有改善，而且遊覽後也要4個小時的車程才能到達。可為什麼還要折騰大家呢？事後，遊客們得知，是因為該賓館更便宜一些。

旅遊活動結束後，遊客向企業的高層反映了這次旅遊活動中發生的種種令人不愉快的事情。該企業的高層對周經理的工作十分不滿，提出了嚴厲的批評。周經理認為自己費盡心思為員工們安排旅遊活動，結果卻事與願違，受到高層的批評，感到十分委屈。於是，他找到假日旅行社，提出道歉和退還一部分旅遊費用的要求。然而，假日旅行社的王總經理拒絕承認違反合約，只是承認服務質量存在一定的瑕疵，向周經理及遊客表示歉意，要求周經理予以諒解，並婉言拒絕了退還旅遊費用的要求。由於未能達成共識，周經理在請示了企業高層後，以假日旅行社違反合約，擅自降低服務質量和減少服務內容為由，向當地的旅行社質量監督管理所提出了投訴。

 案例分析

本案例中的假日旅行社，以犧牲產品質量為代價，採用超低價位策略和誇張宣傳促銷手段，獲得了組織某企業員工出遊的機會。然而，這種不顧質量和信譽，一味追求自身利益的行為，不僅給旅遊者造成了利益上的損失，而且也使旅

行社自身名聲掃地。假日旅行社在旅遊過程中擅自改變合約內容、壓縮旅遊活動時間及降低旅遊服務質量等惡劣行徑反映出該旅行社毫無質量意識，只追逐眼前利益，是一種犧牲企業長遠利益的短視行為。

案例思考

1.案例中的教訓對旅行社實施產品促銷的質量管理有何啟示？

2.結合案例，思考在評價旅遊產品的質量優劣時，旅行社的評價標準該包括哪些內容？

（劉春梅）

8-5 瑞祥旅行社的質量經營之道

案例介紹

中國北方某市的瑞祥旅行社是一家專門經營中國國內旅遊業務的旅行社。該旅行社的張總經理及旅行社的其他負責人十分注重企業在當地旅遊市場上的形象。他們認識到，旅行社的生命在於其在旅遊市場上的口碑，而良好的口碑是靠高質量的旅遊產品和服務逐步培育出來的。為此，他們為旅行社制定了質量制度，從產品設計、促銷宣傳、接待服務、旅遊採購等四個方面制定了具體的質量標準。

在產品設計方面，旅行社堅持進行市場調查，蒐集各種訊息和資料，瞭解目標市場的購買目的、購買組織、購買方式、購買時機和購買習慣，注重調查旅遊市場上競爭對手的動向和旅遊者的需求變化。在此基礎上，有的放矢地開發為目標市場所歡迎的優質旅遊產品。例如，該旅行社2002年針對當時旅遊市場上存在著對朝聖與觀光相結合的旅遊產品的需求，而一些旅行社提供的此類產品質量低劣，旅遊過程中景點遊覽時間少而購物時間過多、過濫，既無法滿足旅遊者需

要，又容易導致旅遊者不滿和投訴的現實，開發出「五臺山朝聖觀光三日遊」路線。該路線中安排了較多的寺廟遊覽和朝聖活動，並請有經驗的僧人講解，使遊客在觀賞佛教建築藝術的同時，能夠較多地瞭解佛教文化知識，滿足了遊客的需要。該路線推出後，幾年來始終獲得朝聖旅遊者的喜愛，成為該旅行社的重要產品。

在促銷宣傳方面，該旅行社的經營者意識到實際產品與旅遊者所預期產品之間的差距往往會造成旅遊者對於旅行社服務質量的不滿。因此，在促銷活動中，注重實事求是，從不進行誇大宣傳，如實地向旅遊者介紹本企業的產品和服務質量，儘量減少旅遊者期望的服務與感受的服務之間的差距。旅行社在促銷過程中只向遊客許諾能夠達到的服務標準和能夠提供的服務項目。凡是旅行社透過努力仍不能做到的事，在促銷中決不做空頭許諾。這樣，旅行社在隨後的旅遊接待中很少發生遊客對產品質量的投訴。

在旅遊接待方面，瑞祥旅行社的經營者充分認識到導遊素質和工作熱情與旅遊接待服務質量有著直接的關係，而導遊的素質和工作熱情在很大程度上取決於旅行社的用人制度和對員工的關心程度。因此，旅行社沒有採取一些旅行社所慣用的壓低導遊工資、讓導遊出資「買團」或繳交「人頭費」的做法。相反，採取公開招聘的方式僱用導遊。旅行社規定，凡新招聘的導遊，必須持有經考試合格後由旅遊行政管理部門頒發的導遊資格證書；導遊在接待中不得以任何藉口擅自改變旅遊計劃或旅遊活動日程；導遊不得安排、帶領或誘導遊客到不法商店購物和索要回扣。導遊一經被發現有違規行為，將立即被解聘並且將終身不再聘用。為了鼓勵導遊遵守旅行社的規定，自覺為旅遊者提供優質服務，旅行社提高導遊的工資和出團補助，其標準高於同類旅行社導遊的工資和出團費水準兩至三成。另外，張總經理及旅行社的其他負責人經常找導遊談話，傾聽他們在一線接待中所遇到的困難和問題，並及時幫助解決。旅行社的高層還主動幫助導遊解決家庭生活中的困難，使他們在工作中免除後顧之憂。瑞祥旅行社的導遊在接待工作中熱情為遊客服務，贏得了遊客的好評。

在旅遊服務採購方面，瑞祥旅行社十分重視所採購的服務項目質量，注重建

立採購協作網絡。在採購旅遊交通、景點門票、飯店住宿、餐飲等服務項目時，首先對提供相關服務的企業和部門進行調查，瞭解其產品的質量能否達到國家和行業的標準，相關企業是否遵守採購合約，是否能夠足量和準時供給旅行社所採購的服務項目，有無以次級填充或擅自改變服務內容、等級、價格等行為。在此基礎上，旅行社選擇那些實力強、守信用、產品品質符合旅遊者需要的企業和部門，透過談判與它們建立長期的合作關係，形成採購協作網絡。瑞祥旅行社本著互惠互利的原則，從不拖欠這些提供服務企業的費用，與當下一些旅行社長期拖欠服務供應方費用的行為形成鮮明對照，贏得了相關旅遊企業和部門的好感與信任，瑞祥旅行社也由此獲得了可靠的旅遊服務供應渠道，充分保證了所籌辦的旅遊活動的正常進行。

瑞祥旅行社堅持質量為本，以誠待人，獲得了旅遊者的好評，贏得了不少的回頭客。

案例分析

該旅行社在進行質量建設和管理過程中難能可貴的是，在堅持從嚴管理的同時，本著以人為本的理念，採取了多種人性化的措施，如主動幫助導遊解決家庭困難，旅行社的高層經常傾聽導遊的意見，幫助他們解決在工作中遇到的困難和問題。這些富有人情味的質量管理方法，比起一些旅行社在實施質量管理時單純依靠批評、罰款、開除、解聘等手段不知要高明多少，其效果亦會好於後者。

瑞祥旅行社在採購旅遊服務工作中所採取的質量管理措施亦有獨到之處。該旅行社重視甄選個資信用良好的旅遊服務供應部門和企業作為合作夥伴。在處理與業務合作夥伴的關係時，能夠進行換位思考，及時付款，信守承諾，從而贏得對方的信任，建立起可靠的旅遊服務供應渠道，達到了「雙贏」的目的。

案例思考

1.旅行社服務質量管理的內涵包括哪些方面？

2.實施服務質量管理對旅行社有怎樣的意義？

3.結合案例談談旅行社應如何具體實施全面的服務質量管理？

（梁智）

第九章 風險管理

　　旅行社業是一個存在較多經營風險的行業，造成這些風險的因素有客觀因素，也有主觀因素。如果處理不好，可能會導致旅行社蒙受重大的經濟損失。因此，旅行社的經營者必須認真對待經營風險的威脅，採取適當措施預防風險轉化成事故。一旦發生了事故，應採取積極措施，設法降低損失。

　　本章的案例介紹了旅行社在經營風險管理和事故處理方面的一些不同做法。其中，有的旅行社因風險意識淡薄，應對措施不當，蒙受了嚴重的經濟損失。有的旅行社則因具有較強的風險防範意識和事故處理能力，在旅遊事故發生後，能夠迅速採取適當措施，妥善處理，減少了損失，挽回了影響。

9-1 旅行社為什麼得不到預想的保險賠付？

案例介紹

　　2002年1月，在中國北方某省的一個偏遠的縣城裡，年輕的張紅申請成立了一家民營旅行社，並由她擔任總經理。不久，張紅在中學時的老同學李建強前來拜訪。李建強現在是縣裡一家保險公司的業務部經理，這次來拜訪張紅，一方面是敘舊，另一方面是請張紅到他所在的公司投保。張紅爽快地答應了，並由李建強代她辦理了全部投保手續。事後，李建強十分感謝張紅，並打包票說，今後如果出現任何保險方面的事情，他都會竭盡全力地為老同學效勞。張紅也感到非常滿意，因為她從未與保險公司打過交道，缺乏保險方面的知識，總擔心吃虧上當。現在有李建強這樣一位熱心的老同學幫忙，就讓她放心了。

　　2002年8月，張紅組織了一批當地的遊客前往山西省五臺山地區遊覽觀光。

張紅的旅行社由於沒有大型的旅遊客車，便向鄰縣的一家運輸公司租賃了一輛大型客車，並由運輸公司選派了一名司機駕駛。在從山西省返回的途中，不幸發生了車禍，7名遊客不幸罹難，8名遊客重傷，司機和另外的3名遊客輕傷。

張紅得此噩耗後，連夜趕往出事地點處理善後事宜。經過搶救，受傷的遊客都脫離了生命危險，並陸續返回家中休養。張紅在處理了善後事宜後，便帶上保險合約，到保險公司辦理理賠手續。然而，此時的李建強卻告訴張紅，由於造成這次事故的原因是司機操作不當，屬於運輸公司的責任。該運輸公司並未在李建強所屬的保險公司投保，因此，他們不能承擔賠償的責任。他還建議張紅讓遊客及其家屬找運輸公司索賠，張紅不必替運輸公司承擔賠償的責任。張紅聽信了李建強的話，便告訴遊客及死難者家屬，旅行社不能承擔賠償責任，他們應該找運輸公司賠償。

受傷的遊客和死難者家屬不同意張紅的建議，要求旅行社先行賠付各種損失和撫卹金、喪葬費、醫療費等。在雙方未能達成協議的情況下，對方將張紅及其旅行社告上法庭。在法庭上，遊客及罹難者家屬以旅行社與他們簽訂的旅遊協議為依據，認為旅行社應當承擔賠償義務。經過法庭調查和辯論，法院作出一審判決，根據《中華人民共和國消費者權益保護法》與《旅行社管理條例》的規定，旅行社應先行承擔賠償責任，共賠償遊客及罹難者家屬各種損失350萬元，並承擔全部訴訟費用。

一審判決後，原、被告均未上訴。隨後，判決生效。

張紅在接到法院的判決書後，立即同李建強聯繫，要求他幫助理賠。然而，此時的李建強卻告訴張紅，根據雙方簽訂的保險合約，保險公司只能賠償張紅160萬元，其餘的部分應由張紅自己設法解決。聽到老同學的答覆，張紅感到十分的詫異。她早就聽其他旅行社的經理們說過，旅行社向保險公司投保後，保險公司在一年內的最高賠付額是400萬元，而不是160萬元。可是，李建強為什麼告訴她，保險公司只能賠付160萬元呢？帶著疑問，張紅來到李建強所在的保險公司，直接找到了公司的王總經理。王總經理十分熱情地接待了張紅，並耐心地向她解釋說，張紅與保險公司簽訂的是旅遊者人身意外傷害險。根據該險種的合

約規定，保險公司的最高賠付限額是每年160萬元。如果當初張紅投保的是旅行社責任險，那麼，按照有關規定，保險公司一年內向旅行社賠付的最高限額確實是400萬元。因此，按照張紅與保險公司簽訂的保險合約，保險公司只能向其賠付160萬元。王總經理還保證，一定會盡快地向她支付應該賠付的160萬元。

這時，張紅才明白，當初李建強並沒有為她投保她想參保的旅行社責任險。張紅找到李建強，質問他為什麼沒有為她投保旅行社責任險。李建強支支吾吾地回答說，當初他之所以替張紅投保旅遊者人身意外傷害保險，而不是旅行社責任保險，是因為保險公司規定，業務人員招攬到參加旅遊者人身意外傷害保險客戶，可以獲得一筆不菲的獎金，而招攬到參加旅行社責任保險客戶的，則沒有任何獎金。所以，李建強就瞞著張紅，將旅行社責任保險替換為旅遊者人身意外傷害保險。

事後，張紅到保險公司反映李建強的欺騙行為，保險公司人事部的劉經理卻告訴她，李建強已經從該公司辭職，現在下落不明。

案例分析

本案例中，張紅作為旅行社的經營者，存在以下重大失誤。

首先，旅行社是一個具有一定經營風險的行業。作為旅行社的經營者，張紅應該具有足夠的風險意識，學習和掌握相應的風險規避知識，並採取相應的防範風險措施。然而，本案例中的張紅似乎對於不同種類的旅遊保險及其適用範圍一無所知，以至於上當受騙。

其次，張紅作為旅行社的主要負責人，在發生事故後，由於不瞭解旅遊保險的保險內容和保險公司應承擔的賠付責任，所以當李建強哄騙她，說旅行社不用承擔賠償責任時，竟不假思索地拒絕了旅遊者提出的賠償要求，導致旅遊者及其家屬將旅行社告上法院並造成旅行社敗訴，從而使旅行社在承擔賠償義務的同時，還要支付因敗訴造成的一筆數額不菲的訴訟費用（依照中國法律，法院按照訴訟的標的收取一定比例的訴訟費用，且訴訟費用主要由敗訴的一方承擔），增加了旅行社的經濟損失。

最後，張紅與保險公司打交道時，不是堅持按照合約辦事，而是盲目相信老同學李建強。結果，李建強利用張紅的輕信，偷換險種，使旅行社蒙受了嚴重的經濟損失。由此可見，在市場經濟環境裡，旅行社經營者必須依法經營，利用法律武器維護自身的合法權益，而不應一味地依賴人情，盲目相信熟人，給企業帶來風險和損失。

李建強欺騙保險人的行為是職務行為，僱用李建強的保險公司應為其行為承擔責任。因此，該公司以李建強已經辭職，且下落不明為藉口逃避賠償責任是違法的。張紅應依據《合約法》《公司法》《民法通則》等法律的相關規定，向法院起訴保險公司，要求其賠償旅行社的經濟損失。

案例思考

1.結合案例談談投保責任險對旅行社的意義何在？

2.旅行社責任保險與旅遊者人身意外傷害保險這兩個險種主要區別有哪些？

（梁智）

9-2 旅行社緣何代替保險公司賠償？

案例介紹

2002年夏天，家住中國北方C市的新婚夫婦呂某和傅某到該市的PH旅行社諮詢蜜月旅遊事宜。旅行社門市接待人員周某熱情地向他們推薦該社組織的「新一馬一泰15日遊」。周某還告訴他們，旅行社向參加這個旅遊項目的每一位旅遊者贈送一份旅遊意外傷害保險。聽了周某熱情的介紹，呂某與妻子報名參加了該社組織的「新一馬一泰15日遊」旅遊團。

呂某、傅某年輕好動，在遊覽一個山區景點時，新娘傅某不慎摔倒在山間的小路上。經當地醫院診斷，傅某右腳踝骨折。醫生對傅某的右腳踝進行了復位，

並打上石膏。一路上，領隊、導遊細心地照料這對夫婦，對受傷的傅某更是倍加關懷，令他們十分感動。

回國後，傅某在丈夫的導遊下來到C市一家骨科專科醫院治療。經過3個多月的治療和休養，傅某的身體得到了康復。但是，他們夫婦為此也花了近萬元的醫療費用。傅某在養病期間懷孕，經過十月懷胎，生下一個健康的女兒。全家非常高興。

2003年10月，夫婦為女兒慶祝「滿月」，親朋好友前來祝賀。席間，呂某談起了他們在國外的旅遊經歷，並在無意間提起了傅某受傷和治療一事。一位親戚詢問他們在報名參加旅遊團時是否投保了旅遊保險，得到了呂某夫婦的肯定答覆。於是，這位親戚告訴他們，可以向保險公司索要醫療費用的賠償。

於是，呂某、傅某立即找出保險合約和發票，前往保險公司索賠。保險公司的理賠人員接待了他們。在審閱了他們提供的全部醫療費用單據、保險合約和發票後，理賠人員告訴他們，根據雙方簽訂的保險合約，傅某作為被保險人，應當在事故發生之日起5日內通知保險公司，並提交相關的資料。另外，根據保險條款對索賠有效期限所作的約定為自事故發生之日起180天內。由於他們沒有在規定的時間內按照合約的約定提供相關資料，也沒有在約定的索賠有效期限內向保險公司提出索賠要求，保險公司視為被保險人自動放棄要求賠償的權利。所以，保險公司拒絕其索賠的要求。

呂某、傅某遭到保險公司的拒賠後，想到這是旅行社為他們提供的保險。如果保險公司不賠償，旅行社應該承擔賠償的義務。於是，他們找到旅行社，提出報銷醫療費用的要求。PH旅行社負責接待他們的於某告訴他們，旅遊意外保險是投保人即傅某與保險人即保險公司之間的合約關係，與旅行社無關，所以，旅行社不能為他們報銷醫療費用。呂傅二人不滿意於某的答覆，決定向當地法院提起訴訟。

2004年3月，法院經過審理後認為，根據中國的相關規定，旅遊意外保險為選擇性保險險種，旅行社在銷售其產品時，不得將旅遊意外保險直接納入其產品價格中，實行捆綁式銷售。雖然PH旅行社聲稱該社所提供的旅遊意外保險系

「贈送」行為，但是，這種「贈送」是以旅遊者參加其所組織的旅遊活動為前提的，實質上是一種捆綁式銷售行為。這種行為違反了國家的相關法規。另外，PH旅行社在傅某受傷後，沒有及時提醒其在保險合約規定的期限內，向保險公司提交相關資料和索賠請求，造成保險公司的拒賠。由此認定，PH旅行社侵犯了中國《消費者權益保護法》賦予消費者的知情權。據此，法院一審判決，由PH旅行社賠償傅某的全部醫療費用，並承擔訴訟費用。PH旅行社不服判決，向C市中級人民法院提出上訴。

2004年5月，C市中級人民法院經過審理，作出二審判決：駁回上訴，維持原判。

案例分析

從本案例可以看出，旅行社幫助旅遊者購買旅遊意外傷害保險的主要目的是減輕旅遊者因旅遊過程中發生意外傷害所蒙受的損失，其動機是好的。但是，由於旅行社在工作中存在的失誤，造成旅遊者因錯過了索賠有效期限而喪失了要求保險公司予以賠償的權利。因為根據1997年9月1日生效的《旅行社辦理旅遊意外保險暫行規定》中第14　條的規定：「旅行社應與承保保險公司在保險條款中對旅遊意外保險索賠有效期作出約定，一般應自事故發生之日起180天內為限。」由此，導致旅遊者將旅行社告到法庭，並最終迫使旅行社承擔了賠償責任。

旅行社在此次事件中所犯的錯誤主要有以下兩點：

（1）旅行社以「贈送」旅遊意外保險的方式吸引旅遊者參加其所組織的旅遊團隊，是一種捆綁式銷售。因此，旅行社向旅遊者免費提供的旅遊意外保險成為旅遊產品的一個組成部分，旅遊者有權把它作為其所購買的旅遊產品的一部分進行消費。現在保險公司因旅遊者未能及時行使其索賠的權利而拒絕賠償，意味著旅行社提供的產品出現了瑕疵。為此，旅行社應當為其產品的瑕疵而承擔責任。旅行社將其免費提供的旅遊意外保險看成是「贈品」，認為無須為其承擔責任，是一種誤解。

（2）旅行社作為旅遊產品的生產者和銷售者，應當按照《消費者權益保護法》的相關規定，明確告知旅遊者有關旅遊意外保險的全部訊息，而不是將其作為一種吸引旅遊者購買其產品的噱頭，有意或無意地隱瞞這些訊息，從而侵害了旅遊消費者的知情權。法院對於旅行社的這種侵權行為進行懲處，是符合法律規定的。

由此可見，旅行社必須嚴格依法經營，自覺維護旅遊者的合法權益。這樣做既能夠保護旅遊者，也能夠減少旅行社自身的風險損失。

 案例思考

1.旅遊保險有哪些主要險種？

2.旅遊保險中哪些險種為選擇性險種？對於這類保險，旅行社需要注意哪些問題？

3.結合案例，談談如果旅遊產品中包括了以旅遊者作為被保險人的保險時，旅行社應該對旅遊者提供哪些必要的服務，以避免出現案例中的事故？

（梁智）

9-3 「金龍」客車翻入山谷

 案例介紹

2004年的夏天，正值長白山風景區遊覽的黃金季節，某旅行社作為地陪社，接待了香港的由32名客人組成的「長白山四日遊」旅遊團。香港客人抵達後，從領隊到全體客人，都對旅行社的接待計劃及安排比較滿意。次日清晨，旅行社的導遊小張與領隊一起，帶領全體遊客，乘坐「金龍牌」豪華空調旅遊客車前往長白山。韓司機這幾天身體不太好，但是，由於時值旅遊旺季，人手較緊，旅行社的高層經過再三考慮，最後決定仍由韓司機駕駛客車。

在前往長白山的路上，導遊小張向遊客介紹沿途風光，並提供了周到、標準的服務。尤其是她組織的車內娛樂活動，得到了客人們的積極響應。

到達長白山風景區後，韓司機駕駛汽車從山腳駛向停車場，因上坡，車速並不快。可是，這時從山上迎面駛來一輛大客車，速度很快。在讓車時，意想不到的事情發生了。韓司機由於判斷失誤，致使客車翻入山谷中。事故發生後，首先報警求救的是一名受了輕傷的遊客。當地有關部門迅速派醫護人員前來救護，當場有兩名遊客死亡，十餘名遊客重傷，其餘為不同程度的輕傷。領隊、導遊小張和司機均為輕傷。

接到報警後，當地公安交警迅速趕到事故現場，進行調查和處理。導遊小張不顧自己身上的傷痛，積極配合公安交警處理事故，請求公安交警協助她將受傷的旅遊者送往最近的醫院進行搶救和治療。她還將事故情況及時彙報給了旅行社。得知事故情況後，旅行社連夜派副總經理劉某和接待部經理史某趕到長白山風景區看望受傷的遊客，並與香港組團社聯繫，將脫離危險的重傷遊客及時送回香港治療。旅行社在相關部門的幫助下，按中國有關部門規定，遵從家屬願望，將死亡的兩名遊客的遺體運回香港。對於輕傷的遊客，旅行社也給予了良好的治療和照顧。與此同時，劉某代表旅行社明確表示，將依據事故事實及有關法律法規，進行事故的一切善後處理工作。

這起旅遊交通事故，引起了社會各界的關注。當地各大新聞媒體首先採訪、報導了此次事故，隨後，省級媒體也對事故情況進行了報導。因事關香港同胞，所以，政府的僑務、統戰部門指示要高度重視，妥善處理。為切實保證遊客的合法權益，挽回不良影響，維護大陸旅行社的良好形象，該旅行社在積極處理事故的同時，將事故處理的進展及所有環節，及時通報領隊，並徵求領隊的意見，請求領隊在遊客中多做溝通協調工作。同時，與組團社及時聯繫，協商事故處理事宜，爭取得到組團社的配合。另外，就這起旅遊交通事故，旅行社召開了記者招待會，透過媒體，及時、準確、全面地報導了相關訊息。在妥善處理事故的基礎上，爭取到了各有關方面對旅行社的理解。

 案例分析

這場旅遊交通事故，導致數名旅遊者傷亡，實在是一件令人痛心的事情。從事故發生的整個經過來看，旅行社的高層負有不可推卸的責任。旅遊者外出旅行遊覽的第一項要求，就是旅行社提供安全可靠的旅遊服務。然而，案例中的旅行社高層卻以人手緊張為由，不顧旅遊者的生命財產安全，堅持讓身體欠佳的司機駕駛旅遊客車。正是該旅行社的經營者缺乏足夠的風險意識，為這次事故的發生埋下了隱患。

該旅行社的導遊小張能夠在事故發生後，不顧自己身體受傷，積極協助公安交警處理事故，搶救受傷遊客，並及時向旅行社高層彙報，體現了她沉著冷靜的良好心理素質和職業風範。

案例中的旅行社高層能夠在旅遊交通事故發生後，及時採取適當措施，妥善處理，贏得有關方面和遊客的理解，對於降低事故造成的損失，維護企業的聲譽是十分重要的。

 案例思考

1.旅遊事故具有哪些特點？

2.結合案例談談旅遊安全事故對旅行社的影響，旅行社需要防範的旅遊安全事故的主要類型有哪些？

3.當旅遊安全事故不幸發生時，旅行社的處理程序應該是怎樣的？

（劉春梅）

9-4 令人意想不到的索賠

 案例介紹

　　2002年7月，山西省某市的逍遙遊旅行社在當地報紙上刊登廣告，組織旅遊者前往中國東北某省的海濱渡假地進行渡假和觀光。由於此時正值炎夏，地處中國東北地區的海濱旅遊勝地對長期生活在黃土高原上的人們有著特殊的誘惑力。在不到一週的時間裡，就有超過300名的當地居民前往逍遙遊旅行社諮詢此事。逍遙遊旅行社先後發出了8個旅遊團隊，前往該海濱渡假地渡假和遊覽。為了保障遊客在旅遊過程中的安全，逍遙遊旅行社的總經理岳某在每一個旅遊團出發前，都專門召集接待部經理、帶團導遊、計調部經理及相關人員開會，強調旅遊安全的重要性，要求他們高度重視和確保遊客在整個旅遊活動中的人身和財產安全，要認真檢查接待工作的每一個環節，預防安全事故的發生。接待部經理、計調部經理、導遊等都十分重視旅遊安全問題，在旅遊團出發前的準備階段，他們按照各自的崗位職責，認真落實相關的旅遊安全事宜。

　　2002年7月底，導遊小張和劉司機帶領著一個由34人組成的旅遊團抵達海濱渡假地，當地旅行社的導遊小萬擔任該團的地陪。

　　在旅遊團按照旅遊計劃即將離開海濱渡假地返回的前一天夜裡，團內的部分遊客發生嘔吐和腹瀉的現象。得知這一情況，全陪小張、地陪小萬和劉司機立即將患病的遊客送到當地的醫院進行治療。經醫生診斷，發病的原因是由於生食貝類造成的。這些遊客長期生活在遠離海洋的黃土高原，平時很少像當地居民那樣生食某些貝類。結果，患了急性腸胃炎。醫生為患病的遊客服藥，並給他們做了靜脈點滴的治療。很快，遊客們的嘔吐和腹瀉現象止住了。他們帶上醫生為他們開的藥，於次日上午乘車返回山西。

　　回到山西后，遊客對旅行社的安排及導遊和司機的熱情周到服務表示非常滿意。有的遊客還專門打電話給逍遙遊旅行社，表揚導遊小張、劉司機和地陪小萬。

　　但是，一個月以後，曾經參加該團的遊客陳某夫婦來到旅行社，對旅遊過程中因食物問題造成他們患了急性腸胃炎一事，向旅行社提出索賠。原來，陳某的妻子在接受治療時，已懷孕兩個月，但她沒有嚮導遊和醫生說明這一情況。結果，醫生按照一般患者的治療方法給陳某的妻子用了藥，也做了靜脈點滴的治

療。回到家裡後，陳某夫婦懷疑在治療腸胃炎時的用藥可能會對胎兒產生不利的影響。為此，他們專門到當地的婦產科醫院向專家諮詢。專家聽了他們介紹的情況後，認為陳某的妻子在妊娠初期的用藥不慎，有造成胎兒畸形或發生其他先天性疾患的可能。為此，專家建議，為了預防不測，陳某的妻子應中止妊娠。聽了專家的建議，陳某夫婦感到十分的難過。急切盼望著見到「隔輩人」的雙方父母更是痛苦萬分，他們不僅為失去這個孩子感到悲傷，還擔心人工流產手術可能造成陳某妻子日後不能夠再次懷孕。一家人後悔參加了這次令他們倒霉的旅遊活動，並把怨恨轉移到組織這次旅遊活動的逍遙遊旅行社頭上，他們決定要向旅行社討個說法，要求旅行社賠償他們的損失15萬元。

逍遙遊旅行社總經理岳某親自接待了陳某夫婦，對他們遭遇的不幸表示十分的同情。岳某還表示，旅行社願意從人道主義出發，為陳某夫婦提供5000元的撫慰金。陳某夫婦不同意旅行社的意見，一紙訴狀將旅行社告上了法庭。

法庭受理了陳某夫婦的訴訟請求，於2003年1月開庭審理此案。經原、被告雙方的舉證和陳述後，法庭認為，陳某夫婦在參加旅遊活動之前，沒有向旅行社說明其新婚不久的事實，在就醫時也沒有提供相關的訊息，導致醫生在沒有獲得患者身體狀況的全面訊息的情況下，為患者進行了常規治療，是造成陳某妻子被迫中止妊娠的主要原因。因此，陳某夫婦應負主要責任。旅行社及其導遊在旅遊過程中未能及時瞭解這一特殊情況，未能盡到提醒的義務，也應承擔責任。在法庭的調解下，雙方達成諒解，旅行社一次性地向陳某夫婦支付8000元的撫慰金，陳某夫婦不再向旅行社提出新的賠償要求。

 案例分析

從本案例中可以看出，旅行社的接待工作中潛藏著各種風險，令人防不勝防。因此，旅行社經營者及接待人員必須時刻保持清醒頭腦和高度的風險意識，從細微處入手，儘量規避和防範風險。案例中的逍遙遊旅行社經營者及其接待人員具有在一般情況下防範和處理風險與事故的知識與能力，但是，他們不善於處理特殊情況下的風險和事故，結果給旅遊者和旅行社都造成了一定的損失。

　　目前，在中國，旅行社提供的旅遊產品通常表現為各種旅遊路線。旅遊者參加旅行社組織的旅遊團後，往往要離開其熟悉的生活環境，前往陌生的地方。生活習慣的不同，往往會導致旅遊者在異地遊覽時因不服水土或飲食習慣不同而生病。作為專門從事旅遊組織和接待工作的旅行社經營者，應具有高度的風險防範意識，既要制定各種應對風險發生的預案和處理辦法，也要加強對接待人員的風險意識教育，特別是加強處理特殊情況下風險事故的能力訓練。只有這樣，才能夠使接待人員在遇到類似本案例中發生的遊客食物中毒事故時，不僅積極搶救生病的遊客，還要更加細心地注意是否會因搶救或治療措施的不當給遊客造成意外的傷害。

 案例思考

1.旅遊過程中發生事故的原因主要有哪些方面？

2.案例中的教訓對旅行社進行有效的風險防範工作有怎樣的啟示？

3.結合案例談談旅行社處理旅遊事故時應遵循哪些原則？

（梁智）

參考文獻

1.國家旅遊局人事勞動教育司編，旅行社經營管理.第一版，北京：中國旅遊出版社，2004

2.梁智著，旅行社經營管理，第一版，北京：旅遊教育出版社，2003

3.梁智編著，旅行社運行與管理，第三版，大連：東北財經大學出版社，2006

4.李天元編著，旅遊學概論，第五版，天津：南開大學出版社，2005

5.陶漢軍，黃松山編著，導遊服務學概論，第一版，北京：中國旅遊出版社，2003

6.杜江，戴斌著，旅行社管理比較研究，第一版，北京：旅遊教育出版社，2000

7.陳小春主編，旅行社管理學，第一版，北京：中國旅遊出版社，2003

8.國家旅遊局編，中國旅遊業發展重大課題、研究成果彙編，第一版，北京：中國旅遊出版社，2006

9.杜江編著，旅行社經營與管理，第一版，天津：南開大學出版社，2001

10.中國旅行社發展現狀與發展對策研究課題組，中國旅行社發展現狀與發展對策研究，第一版，北京：旅遊教育出版社，2002

11.全國經濟專業技術資格考試用書編寫委員會編，旅遊經濟：專業知識與實務（初級），北京：團結出版社，2004

12.全國經濟專業技術資格考試用書編寫委員會編，旅遊經濟：專業知識與

實務（中級），北京：團結出版社，2004

13.國家旅遊局旅遊質量監督管理所編，旅遊質量監督管理工作實用手冊，第三版，北京：中國旅遊出版社，2001

14.A. V. Seaton. Tourism: The State of the Art. New York: John Wiley & Sons Inc., 1994

後記

　　隨著中國旅遊市場的發展與成熟，旅行社行業得到了迅速的發展。在短短的十年裡，中國的旅行社數量翻了一番，其所經營的業務範圍也由過去的單一入境旅遊接待擴展到入境旅遊、出境旅遊和中國國內旅遊全方位的經營格局。在此形勢下，廣大旅行社經營管理者迫切需要透過學習和借鑑他人的成功經驗及汲取他人的失誤教訓，拓寬經營視野和提高經營管理水準。另外，旅遊院校的課程設置中，旅行社經營管理作為理論性與實踐性相結合的一門應用學科課程，迫切需要大量的案例來充實教學內容，以便學生能夠更好地理解旅行社經營管理理論與專業知識。

　　為了幫助旅行社行業廣大從業人員更好地熟悉和掌握旅行社的經營管理知識，提高他們的業務素質和經營管理能力，同時也為了幫助旅遊院校的學生更好地瞭解旅行社經營管理的實際知識，我們受旅遊教育出版社的委託，承擔了這部書的編寫任務。為了達到預期的目的，我們透過實地調查，從各地旅行社收集了大量經營和管理方面的案例，並撰寫了具有針對性的案例分析。我們按照旅行社的業務範圍、作業流程和管理範圍將這些案例分為旅行社經營和旅行社管理兩大部分，其中旅行社經營部分包括經營戰略、產品開發、產品銷售、採購業務、接待業務等五章；旅行社管理部分包括人力資源管理、財務管理、質量管理、風險管理等四章。本書以旅行社業的經營管理人員為主要讀者，亦可用於旅遊院校的教學活動。

　　本書的編寫工作由天津財經大學旅遊系學科首席教授梁智、東北電力學院講師劉春梅及天津市住宿業協會副會長張杰共同承擔。其中，案例介紹的編寫分別由梁智、劉春梅和張杰承擔，篇首提示和案例分析的編寫由梁智承擔，天津財經大學旅遊系教師汪爽為案例思考題的編寫提供了幫助。最後，由梁智對全書進行

審閱和定稿。

在本書編寫過程中，我們得到了各地的許多旅行社經理的大力支持，特別是天津中國旅行社總經理周學偉先生、天津康輝旅行社有限公司原總經理張孝坤先生、天津金龍國際旅行社總經理袁學田先生、天津觀光旅行社總經理周凱先生、山東省青州市八喜國際旅行社總經理王美香女士等業界人士給予了鼎力支持。在此，我們謹向他們表示衷心的謝忱！

在實地調查過程中，不少向我們提供案例素材的旅行社經營者表示不希望公開他們的企業和個人姓名。為了尊重他們的願望，我們在一些案例中使用了化名，以替代這些企業的名稱和個人的真實姓名。然而，這並不影響案例本身的真實性。

鑒於我們的視野和學術能力，書中可能存在不當之處，懇請讀者批評指正。

作者

國家圖書館出版品預行編目(CIP)資料

旅行社經營管理精選案例解析 / 梁智、劉春梅、張杰 編著. -- 第一版.
-- 臺北市 : 崧博出版 : 崧燁文化發行, 2019.02

　面 ；　公分
POD版
ISBN 978-957-735-661-1(平裝)

1.旅行社 2.企業管理

992.5　　　　　108001810

書　　名：旅行社經營管理精選案例解析

作　　者：梁智、劉春梅、張杰 編著

發行人：黃振庭

出版者：崧博出版事業有限公司

發行者：崧燁文化事業有限公司

E-mail：sonbookservice@gmail.com

粉絲頁　　　　　　　網　址：

地　　址：台北市中正區重慶南路一段六十一號八樓 815 室

8F.-815, No.61, Sec. 1, Chongqing S. Rd., Zhongzheng

Dist., Taipei City 100, Taiwan (R.O.C.)

電　　話：(02)2370-3310 傳　真：(02) 2370-3210

總經銷：紅螞蟻圖書有限公司

地　　址：台北市內湖區舊宗路二段 121 巷 19 號

電　　話：02-2795-3656　　傳真:02-2795-4100　網址：

印　　刷：京峯彩色印刷有限公司（京峰數位）

定價：300元

發行日期：2019 年 02 月第一版

◎ 本書以POD印製發行